设计学院
设计基础教材

Design Elementary Textbook by Design College
Colours Design

设 计 色 彩

（第二版）

张宝华　　胡俊涛　编著

中国建筑工业出版社

图书在版编目（CIP）数据

设计色彩 / 张宝华，胡俊涛编著. —2版. —北京：中国
建筑工业出版社，2010.12
设计学院设计基础教材
ISBN 978-7-112-12718-4

Ⅰ. ①设… Ⅱ. ①张… ②胡… Ⅲ. ①色彩学 Ⅳ. ①J063

中国版本图书馆CIP数据核字（2010）第254304号

策　　划：江　滨　李东禧
责任编辑：陈小力　李东禧
责任设计：赵明霞
责任校对：马　赛　王　颖

设计学院设计基础教材
设计色彩
（第二版）
张宝华　胡俊涛　编著
*
中国建筑工业出版社出版、发行（北京西郊百万庄）
各地新华书店、建筑书店经销
北京三月天地科技有限公司制版
北京中科印刷有限公司印刷
*
开本：880×1230毫米　1/16　印张：8　字数：256千字
2011 年 2 月第二版　2015 年 2 月第五次印刷
定价：**42.00**元
ISBN 978-7-112-12718-4
　　　　（20000）

设计学院设计基础教材编委会

第二版序

"设计学院设计基础教材丛书"第一版14册自2007年面世以来,受到广大专业教师和学生的欢迎,作为教材,整体销售情况不错。然而,面对专业设计市场和专业设计教学日新月异的发展,教材编写也是一个会留下遗憾的工作。所以,我们作者感到,教材的编写需要不断地将现实中的新内容补充进去才能跟上专业市场和专业教学不断变化、不断进步的趋势;不断将具有前瞻性的探索内容补充进去,才能对专业市场和专业教学具有指导和参考意义。根据近一两年专业教材市场的变化,在与中国建筑工业出版社编辑沟通讨论后,大家一致认为有必要对原版教材内容进行结构修订、内容更新,删减陈旧资料,增加新的教学、科研成果,并根据实际情况,将原丛书14本调整为现在的12本。

修订不单是教材内容更新,"设计学院设计基础教材丛书"第二版对教材作者队伍也提出了教学经验、教材编辑经验、职称、学位等诸方面更高的要求。因此,为了保证教材的学术价值,每本书的作者中均有一位是具有副教授以上职称或博士学位资格的教师,作者全部在专业教学一线工作,教龄从几年到二十几年不等。本套丛书的作者都具有全日制硕士或博士学位,他们先后毕业于清华大学美术学院、中央美术学院、中国美术学院、浙江大学、广州美术学院、四川美术学院、湖北美术学院等国内名校,有的还曾留学海外,并多次出国进行学术交流,目前主要工作在清华大学美术学院、中央美术学院、中国美术学院、浙江大学、四川美术学院、广州美术学院等国内知名院校,许多作者身居系主任、分院领导职位。

在丛书面世后的两年间,我们作了大量的跟踪调查,从专业教师和学生两个角度去征求对本丛书的使用意见,为现在的修订做准备。本套教材第一版面世两年来,从使用教材教学中得来的经验和教训以及发现的问题是很具体的。所以,我们对这次丛书的修订工作是有备而来。我们不会回避或掩饰以前的不足、存在的问题,我们会不断地总结成功的经验和失败的教训,并为我们以后的编辑工作提供参考。我们的愿望是坚持不断做下去,不断修订,不断更新、增减,把这套丛书做得图文质量再好一点、新的专业信息再多一点……把它做成一个经典的品牌,使它的影响力惠及国内每一所开设设计专业的学校,为专业教师和学生创造价值。要做到这一点,很不容易,因为仅靠宣传是不够的,而只有真正有价值的思想才能传播得遥远。要做到这一点,我们还有很多路要走!

我们在不断努力!

中国美术学院博士

江滨

第一版序

大部分设计学院设计专业没有确定固定教材，因为即使开设专业科目相同，不同院校追求教学特色，其专业课教学在内容、方法上也各有不同。但是，设计基础课程的开设和要求却大致相同，内容上也大同小异。这是我们策划、编撰这套"设计学院设计基础教材"的基本依据。

据相关统计，目前国内设有设计类专业的院校达700多所，仅广东一省就有40多所。除了9所独立美术学院之外，新增设计类专业的多在综合院校，有些院校还缺乏相应师资，应对社会人才需求的扩招，使提高教学质量的任务更为繁重。因此，高质量的教材建设十分关键，设计类基础教学在评估的推动下也逐渐规范化，在选订教材时强调高质量、正规出版社出版的教材，这是我们这套教材编写的目的。

目前市场上这类设计基础书籍较为杂乱，尚未形成体系，内容大都是"三大构成"加图案。面对快速发展的设计教育，尚缺少系统性的、高层次的设计基础教材。我们编写的这套14本面向设计学院的设计基础教材的模型是在中国美术学院设计学院基础部教学框架的基础上，结合国内主要院校的基础教学体系整合而来。本套教材这种宽口径的设计思路，相信对于国内设计院校从事设计基础教学的教师和在校学生具有广泛适用性和参考价值，其中《色彩基础》、《素描基础》、《设计速写基础》、《设计结构素描》、《图案基础》等5本书对美术及设计类高考生也有参考价值。

西方设计史和设计导论（概论）也是设计学院基础部必开设的理论课，故在此一并配套列出，以增加该套教材的系统性。也就是说，这套教材包括了设计学院基础部的从设计实践到设计理论的全部课程。据我们调研，如此较为全面、系统的设计基础教材，在市场上还属少见。

本套教材在内容上以延续经典、面向未来为主导思想，既介绍经过多年沉淀的、已规范化的经典教学内容，同时也注重创新，纳入新的科研成果和试验性、探索性内容，并配有新颖的图片，以体现教材的时代感。设计基础部分的选图以国内各大美术学院设计学院基础部为主，结合其他院校师生的优秀作品，增加了教学案例的示范意义。

本套教材的主要作者来自于清华大学美术学院、中央美术学院、中国美术学院、浙江大学、四川美术学院、广州美术学院等国内知名院校，这些作者既有丰富的教学经验，又都有专著出版经验，有些人还曾留学海外，并多次出国进行学术交流。作者们广阔的学术视野、各具特色的教学风格，都体现在这套教材的编写中。

清华大学美术学院副院长、博士生导师，中国美术家协会工业设计艺委会副主任

鲁晓波

目录

第1章　色彩理论知识

1.1　色彩的基本原理

设计色彩是运用颜色来表现世界万物的，色彩的设计过程也是对事物认识和表现的过程。正确掌握色彩的基本规律，提高对自然物象色彩的观察能力和表现能力是学习色彩的关键。因此，学习设计色彩必须研究和了解色彩的基本知识、基本概念以及表现色彩的基本规律和方法。

1.1.1　色彩的形成规律

大家都知道，只有在白天，我们才能看到色彩。夜晚，如果没有灯光、月光，我们什么也看不见，更不要说色彩了。可以说，人们感知色彩的关键就是光，没有光就没有色彩。初学色彩的人，对色彩的感觉是单纯的，认识方法也是孤立片面的，往往是从主观出发，从概念入手。比如画风景，把田野里的庄稼、蔬菜、树木画成一样的绿，把阴天、晴天画成一样的蓝，画山是一味的灰，画水是一味的绿。又如画人物，把头发、眉毛、眼珠画得一样黑。出现这些问题都是因为观察和认识方法不正确，看不到光和环境对物体的作用，不了解色彩变化的规律。因此，认识自然色彩表象与变化规律是学习设计色彩的前提。

1. 固有色

固有色是指物体在正常的白色日光下所呈现的色彩特征。物体的颜色是在光照的作用下呈现的，不同质的物体对光色吸收与反射的程度不同，就产生了不同的颜色，如白色的墙、灰色的瓦，这是我们认识色彩的基本前提。每个物体，虽然由于光的作用都具有它们自己的固有色，但这种固有色在现实环境中不是固定不变的，它必然受光源和周围环境的影响而发生变化。例如，一件白色衣服在红色光线照射下，呈现出红色，这是特定光照射的结果。因而，在光和环境的影响下，物体绝对的固有色是不存在的，只有相对的固有色的存在。

固有色有最基本的两种表现形式：由物体表面反射光所呈现的颜色叫表面色（图1-1、图1-2）；由透过透明物体的光所呈现的颜色叫透明色（图1-3、图1-4）。

2. 光源色

没有光便没有色彩感觉，光使天地万物焕然生辉，所以，光源色对物体的色彩影响最大，物体只有在受到光的照射后才能呈现明暗与色彩。

图1-1　表面色

图1-2　表面色

图1-3　透明色　　　　　　　　图1-4　透明色

从光学的角度来说，世界上一切物体之所以呈现不同的颜色，都是光源照射的结果。通常我们是以日光（红、橙、黄、绿、青、蓝、紫）作为正常识别色彩的光源，这七种色光混在一起是白光（图1-5）。阳光照射一物体，由于物体的质地不同，它吸收一部分光、反射一部分光。全反射的是白色，全吸收的是黑色。只反射红色光的物体呈红色，反射青、黄两种光的就是青、黄混合色即绿色。不同质地的物体对光的吸收与反射程度不同，就产生了不同的颜色，所以有光才有色。相同的物体在不同的光源下将呈现不同的色彩。白纸能反射各种光线，在白光照射下的白纸呈白色，在红光照射下的白纸呈红色，在绿光照射下的白纸呈绿色。可见，不同的光源必然对物体色产生不同的影响（图1-6）。如晨曦与夕阳下的景物呈橘红、橘黄色，白昼阳光下的景物带浅黄色，月光下的景物偏青绿色等。另外，光源色的光亮强度也会对照射物体产生影响。强光下，物体色会变得明亮浅淡；弱光下的物体色会变得模糊晦暗；只有在中等光线强度下，物体色的本来面目才清晰可见（图1-7）。

3. 环境色

环境色也称条件色，是指某一物体反射出一种色光又反射到其他物体上的颜色。自然界的色彩，不是孤立存在的，任何物体的颜色都受到周围色彩的影响。环境色这种

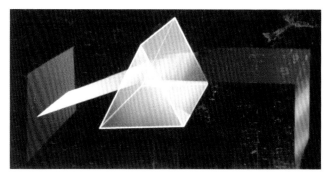

图1-5 棱镜实验

图1-6 不同光源色对物体色的影响

图1-7 不同光源色对物体色的影响

色光虽然一般比较微弱,但是它会不同程度地影响周围物体的色彩,尤其是物体背光部分的色彩变化比较明显,复杂的环境有复杂的环境色。所以,在表现物体时,就应认真观察、分析、理解上述的各种物体受光产生色彩的联系,如黄衬布衬托下的物体暗反光处即呈现偏黄的色调。所以说,我们生活中的一切物质的色彩实际上都存在两个方面的特点:一方面,每一种物象都有它的固有色,以此区别于其他物象的颜色;另一方面,我们所看到的任何物象都存在于某一具体环境之中,它既受到当时的光源色的影响,也受到周围环境色的影响(图1-8)。

固有色、光源色、环境色是构成物体色彩变化的不可缺少的三个因素,这三种因素是相互关联的,而不是孤立的。一般情况下,物体亮部色彩主要受光源色的影响,光源色越强,固有色就越弱,物体的高光部分基本上就是光源色。物体暗部色彩与环境有密切联系,是固有色与光源色的综合。一般来说,质地粗糙、颜色深的物象对色光的吸收较多、反射较少,这类物象固有色强,如深色的皮毛、丝绒、陶罐、棉织品等。反之,质地光滑、颜色淡的物象对色光的吸收较少、反射较多,固有色较弱,如浅色的金属、玻璃器皿等(图1-9、图1-10)。

1.1.2 色彩的生成要素

1. 色彩三要素

自然界的色彩究竟有多少种,恐怕很难分得清楚,像红、黄、蓝等。人们为了识别和方便记忆,给色彩起了很多名字,如大红、深红、土红、熟褐、天蓝等;有的是根据颜料的成分起名,像钴蓝、铁锈红等;有的根据常见物借喻起名,像草绿、孔雀蓝、玫瑰红、紫罗兰、湖蓝等;有的根据地名而取,像普鲁士蓝等。

但对于绘画来说,颜料叫什么名字无关紧要,关键还是人的色彩感觉、色彩经验以及对色彩所具有的调控、支配能力。其中最主要的就是色彩的属性,也称色彩的三要素,它是对色彩定性、分类的主要依据,而且任何一种有彩色都同时具有色相、明度、纯度三个方面的素质。

(1)色相:各种颜色的面貌叫色相,可见色光因波长

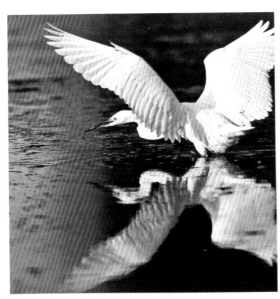

图1-8 受环境色影响的水禽

图1-9 不同材质的物体受环境色的影响

图1-10 不同材质的物体受环境色的影响

的不同，给人的色彩感觉也不同，每种波长的色光的被感觉就是一种色相，如朱红、大红、玫瑰红等，每个名称都代表一块颜色的色相。正常情况下，一个眼睛健康的人最多能分辨出100个左右的颜色。在诸多的色相中，红、橙、黄、绿、蓝、紫六色光谱，是最易被感觉的基本色相。以它们为基础，以圆周的色相差环列，可得出高纯度色彩的色相环，通常有6色、12色、24色以及32色的色相环。我们研究色彩，首先要把各种颜色的色相分辨清楚，培养自己对色彩的敏锐、准确的辨别能力（图1-11）。

成有秩序美的明度序列色彩（图1-12、图1-13）。

（3）纯度：又称彩度，是指颜色的饱和程度。我们视觉能辨认出的有色相感的颜色，都有一定程度的鲜亮度。在人的视觉中所能感受到的色彩，绝大部分是非高纯度的颜色，也就是说，大量都是含灰色的。有了纯度的变化，才能使色彩显得更为丰富。任何一种单纯的色彩，只要混入无彩系列的黑、白、灰或其他色相，均可降低其纯度。如绿色中混入黑色，绿色的纯净度和明度随之降低，混入赭色，则色相变灰并变调，混入的成分越多，纯度越低，

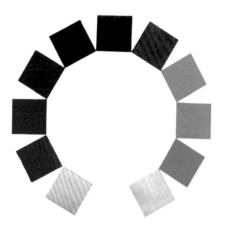

图1-11　十二色的色相环

图1-12　有秩序的明度序列色彩

（2）明度：也称光度，是指色彩的明暗深浅的程度，还可称亮度和深浅度等。明度有两种含义：一是同一色相的受光，由于物象受光照射的强弱不一而呈现不同的明暗层次；二是指色相本身的明暗程度，色相不同，色彩的明度也有差异。在色相环中，柠檬黄明度最高，紫罗蓝明度最低，其他各种色相均处于浅灰与深灰之间。因为，各种色相的光的振幅虽同，但它们在可见光谱上所处的位置不同，被人的眼睛感知的程度也就不一样。红色与紫色处于可见光谱的边缘，振幅虽宽，但知觉度低，色彩明度也低。黄色与绿色处于可见光的中心位置，是人的视觉最能适应的色光，它的振幅虽然与红色、紫色的振幅一样，但知觉度很高，色彩的明度也就高得多。

无论是直射光，还是反射光，光波的振幅越宽，色光的明度越高，物象受白光照射量越大，反射率越高，其明度也越高。比如：白色是反射率相当高的色相，在其他颜料中混入白色，可以提高混合色的反射率，增强其明度，且混入白色越多则明度越高。而黑色是反射率极低的色相，若在其他颜料中混入黑色，则可以降低其明度与反射率，同样，混入黑色越多，明度降低得越多。灰色属于明度居中的色彩，反射率也属中等。黑、白、灰不同明度的色彩，可构

图1-13　有秩序的明度序列色彩

甚至变为黑浊色，绿色的色素也随之消失。同样，任何色彩混入白色也能降低其纯度，但从另一角度讲，主要是提高了明度。在六光谱色中，除各自有自己的最高纯度外，它们之间也有纯度的高低之分，其中红色纯度最高，绿色纯度最低，其余色相居中（图1-14）。

色彩三要素其实是色的三个方面，三者是一体的，相互依存，而又不能彼此替代。只有色相而无纯度和明度的色是不存在的，只有纯度而无色相和明度的色也是没有的。因此，在认识和应用色彩时，必须同时考虑这三个因素。

2. 色彩的种类

色彩从广义上可分为无彩色和有彩色两大类。无彩色是指白色、黑色和由白色、黑色调和形成的各种深浅不同的灰色；有彩色是指无彩色以外的其他所有的色彩。在这里，我们着重分析和研究色彩的有彩系列。

（1）原色：亦称第一次色，是指能混合成其他一切色彩，而其自身又不能由别的色彩来混合产生的红、黄、蓝三个基本色。三原色分为两个系统：一个是光学中的三原色，一个是颜料方面的三原色。通过原色混合，除白色以外其他颜色都可以用这三种颜色调配出来（图1-15、图1-16）。

（2）间色：两种原色混合而成的颜色叫间色，如黄加蓝为绿、红加蓝为紫、红加黄为橙，绿、橙、紫即是

间色。由于两种原色混合时量的不同而产生的间色如橙、绿、紫等颜色都带有倾向性，如橘红或橘黄、黄绿或蓝绿、红紫或蓝紫等（图1-17）。

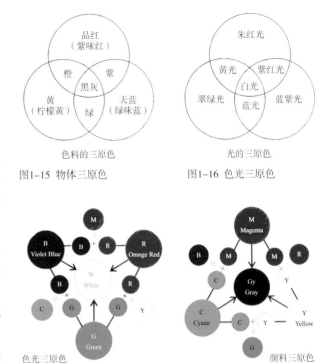

图1-15 物体三原色　　　　图1-16 色光三原色

图1-17 物体三原色及其混合、色光三原色及其混合

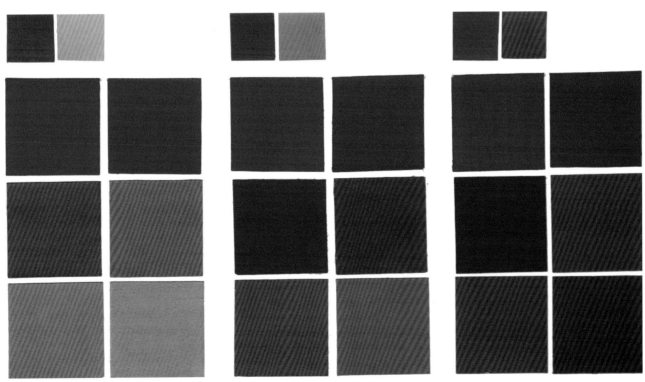

图1-14 同一色相不同明度、纯度的变化

（3）复色：两种间色相混而成的颜色叫复色，又叫三次色，如紫加少量的橙是灰紫，各种颜色相互调配，可以产生无穷无尽、千变万化的色彩。复色的调配可以和间色一样，采用不等量调配的方法，随意改变各色相的调配数量，便会产生丰富多彩的颜色。

原色+原色=间色

间色+原色=复色

在具体运用时，应加以分析和理解，在丰富的色彩表现中加以比较和区别。色彩的冷暖变化不是绝对的，都能在相对的比较中找出差距，如玫瑰红比曙红冷，曙红又比大红冷，有浅红、淡红、深红、灰红等不同程度上的变化（图1-18、图1-19）。

图1-20 奥斯特瓦尔德色立体

图1-18 色彩的变化

图1-19 色彩的变化

3. 色彩的立体结构

色彩在设计应用中是千变万化的，设计应用中，色彩是视觉的再现，非常具体、微妙、清晰。颜色系统的研究与创造，帮助我们认识色彩的本质、存在的形式、类型、组织结构，揭示色彩美的内在规律，极大地方便了我们对色彩的应用。色立体结构是具有三维效果的球体模型，它由色相、纯度、明度三种属性构成基本骨架，圆周表示在球体中间是色相环，半径表示纯度，中轴表示明度，构成色彩的球状称为色立体。利用球体构架对色彩进行科学的管理，有助于我们理性地表达多种色彩之间的应用关系及科学规律，借助色立体，我们就能直接判断、辨别色彩之间的位置和准确度，把色彩按立体的结构进行数化空间管理，用判断、推理的方法认识色彩各层面的结构、次序，准确地选择色彩。色彩体系有以下几种：

（1）奥斯特瓦尔德色彩体系，德国的物理化学家奥斯特瓦尔德（W.Ostwald），因对染料化学研究的突出贡献而获得诺贝尔奖，1921年，他出版了《奥斯特瓦尔德色彩图示》，被称为奥氏色立体（图1-20、图1-21）。

图1-21 奥斯特瓦尔德色立体

（2）孟赛尔色彩体系，由美国教育家孟赛尔（A.H.Munsell）创立，他在1915年出版过《孟赛尔颜色图谱》，在1929年和1943年分别经美国国家标准局和美国光学会修订出版《孟赛尔颜色图册》（图1-22、图1-23）。

（3）PCCS（Practical Color Cp-ordinate System），日本色研配色体系，于1964年发表。

（4）NCS（Natural Color System），瑞典自然色彩系统。

色彩体系都用色彩立体结构表示，虽然它们的外观和内部构造也不尽相同，但大都以色相、明度、纯度三属性为基本结构，区别不大（图1-24）。

1.1.3 色彩的混合

牛顿根据光谱分析的结果认定：红、橙、黄、绿、青、蓝、紫七色为原色。后来，色彩学家贺尔兹认为青和橙是间色，不是原色，所以，他认为原色只有红、黄、绿、蓝、紫五色。而生理学家赫林则根据视觉生理机能的推论，提出了两组对立的色——红与绿、黄与青四原色学说。大约在1731年，J·C·雷比隆发现了红、黄、蓝色的原色特征，并能够创造橙、绿、紫，由此成为色彩理论的基础。歌德通过色彩的三角关系把颜色排成一个圆形，三维的色彩结构模型也逐渐出现。法国化学家M·E·谢

图1-22 孟赛尔色立体

图1-23 孟赛尔色立体

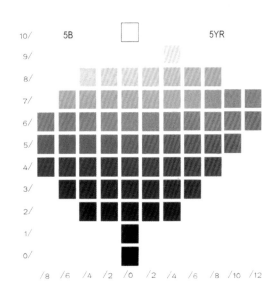

图1-24 孟赛尔色体系5YR-5B色调图

夫勒尔发现了同时对比和色彩相互感应的原理，影响了德拉克罗瓦和后来的印象派。在1867年左右，画家们开发出了外光派的写生画法，运用色彩的补色并置来提高色彩的纯度。在19世纪末，色彩逐渐从写生性发展到表现性，最后达到对抽象色彩独立性的研究，色彩的语言与形式逐渐走向了纯粹性的抽象表现。之后又经过人们不断的研究，才确定了今天我们使用的"三原色"理论。原色分为两个系统：一个是光学中的三原色，一个是颜料方面的三原色（图1-25、图1-26）。

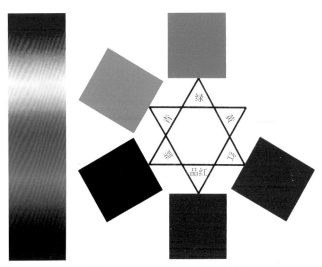

图1-25 阳光的　图1-26 色光、物体色三原色的关系
光谱

　　国际照明委员会（CIE）将色彩标准化，正式确认了色光的三原色是红、绿、蓝（蓝紫色），颜料的三原色是红（品红）、黄（柠檬黄）、青（湖蓝）。

　　1. 加色法混合

　　从物理光学实验中得出：红、绿、蓝三种色光是非其他色光所能混合出来的，而这三种色光可以不同的比例混合出几乎自然界所有的颜色。所以，红、绿、蓝是加色混合最理想的原色。国际照明委员会规定：红、绿、蓝三原色光的标准波长分别为700nm，546.1nm，435.8nm。依照加色法混色规律，可以得出：

　　红光 + 绿光 = 黄光

　　红光 + 蓝光 = 品红光

　　蓝光 + 绿光 = 青光

　　如果改变三原色光的混合比例，还能得到其他不同的颜色，如：红光与绿光按不同比例混合可得橙、黄、黄绿等色；红光与蓝光按不同比例混合可得品红、红紫、紫红；蓝光与绿光按不同比例混合可得绿蓝、青、青绿。如果蓝光、绿光和红光按不同比例混合，还可以取得更多的

色光，一切色光都可以用加法混色得到。

　　加色法混合由于是色光的混合，其亮度等于各色光亮度的总和，因此随着不同色光混合量的增加，色光的明度也逐渐提高，全色光混合最后可趋于白光。加色法混色效果是由人的视觉器官来完成的，因此是一种视觉混合（图1—27、图1—28）。

　　2．减色法混合

　　有色物体（包括色料）之所以能显色，是因为物体对光谱中的色光有选择吸收和反射的作用。所谓"吸收"也可以说是"减去"的意思。色料的混合或透明色的重叠都属于减色混合。当两种以上的色料相混合、重叠时，白光就必须减去各种色料的吸收光，其剩余部分的反射色光混合结果就是色料混合或重叠产生的颜色。

　　根据减色法混色的原理，品红、黄、青不同比例的混合，从理论上讲，可以混合出一切颜色。减色法混色的原理，只是为颜色的混合提供了一个规律，在实际应用中，仅用三原色去调配一切颜色往往难以办到。这是因为，目前生产的颜料三原色——品红、黄、青的纯度有时很低，饱和度低的颜料，其混色的范围当然就缩小了。

　　减色法与加色法混合，从光的吸收与反射来看，其规律是一致的，两者之间并不矛盾，仅仅是混合的方式不同而产生了不同视觉效果（图1—29、图1—30）。

图1-27　加色法混合

图1-29　减色法混合

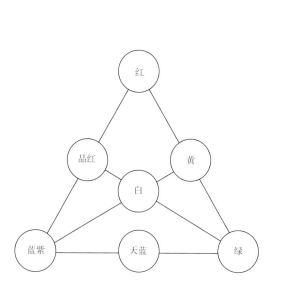

图1-28　加光混合（色光的混合）

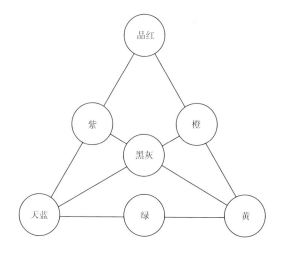

图1-30　减光混合（色料的混合）

3．空间混合

空间混合是指各种色光同时刺激人眼或快速先后刺激人眼，从而产生投射光在视网膜上的混合。空间混合是不同色光在视觉接受过程中的混合，它具有主观性。空间混合和加色混合的原理是一致的，但是颜料毕竟不是发光体，其纯度和明度都较低。因此，颜色空间混合的光亮度和鲜艳度都不可能完全达到色光的加色混合效果。如色光加色混合时，混合色的明度是混合的色光明度之和，比混合色的任何一色都明亮，而颜色旋转混色或并列空间混色，其明度只能达到被混合色的平均明度（图1-31）。

空间混合有三大特点：近看色彩丰富，远看色调统一，在不同的视觉距离中，可以看到不同的色彩效果；色彩具有颤动感，适合表现光感，印象派画家常用此法来表现外光效果；如果变化各种混合色量比例，少套色可以得到多套色的效果，如彩色印刷，仅运用品红、黄、青、黑四色，通过印刷网点的疏密变化来改变混合色量比例，可以印出色彩丰富的图画。

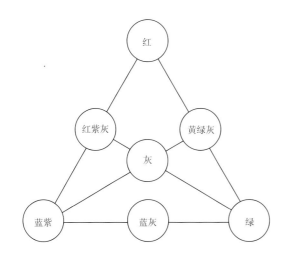

图1-31 中性混合（回旋板上的混合）

由于空间混合的上述优点，空间混合的方法在绘画艺术和彩色印刷、彩色电视以及其他实用美术中应用十分广泛（图1-32、图1-33）。

1.1.4 色彩的分类

依据原色理论和混色理论，人们用色彩制作了360°的环，被称为色相环，由三原色制作的色相环可以是12色、24色、36色等。色相环被用来描述色彩的分类，可以帮助设计师快速地选择正确的色彩，用于设计作品之中。以12色的色相环为例，依据色彩所处的位置关系可以将色彩分为同类色、邻近色、中差色、对比色和互补色（图1-34）。

1．同类色

指色相环上30°左右的任何颜色，色彩关系非常接近。在12色的色相环中相当于单色，在24色的色相环中相当于任何相邻的两色，如黄色与微绿黄、青色与微绿青等。

同类色配色极易调和，但是，由于色相差对比非常微弱，色彩容易被同化，含糊不清，平淡而乏味，难以取得色彩视觉生理上的满足。为了取得理想的配色效果，必然用变化明度和纯度的方法，或者点缀少量的对比色来增加色彩的生气（图1-35、图1-36）。

2．邻近色

指色相环上60°左右的任何颜色。在12色的色相环上相当于一个颜色两侧相邻的颜色。基础色和相邻的二次色互为邻近色，如黄色和绿色、绿色和青色等。相邻的两个三次色互为邻近色，如黄绿和蓝绿。

以邻近色为主体的设计，会让人感觉十分和谐。类似色相差比邻近色相差稍大，但仍保持色调上的绝对统一性，主色调倾向明确，又富有一定的变化，是常用的色彩构成方法。如果改变其明度和纯度或点缀少量的对比色，那么，便能避免色彩平淡而取得较为理想的配色效果（图

图1-32 用高倍放大镜看到的印刷网点

图1-33 将不同的色点并置在一起产生的空间混合

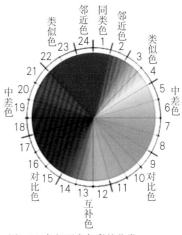

图1-34 色相环中色彩的分类

1-37、图1-38)。

3. 中差色

指色相环上90°左右的任何颜色。在12色的色相环上相当于间隔两个颜色的任何颜色，如黄色和紫红色、黄色和蓝绿色、绿色和蓝色等。

色彩的对比随间隔距离的增加而增大。中差色相构成是色调既富有变化而又不失调和的配色，具有明快感，是色彩设计中较为常用的配色方法（图1-39、图1-40）。

4. 对比色

指色相环上120°左右的任何颜色。在12色的色相环上相当于三个距离相同的颜色，这三个颜色对比强烈，被称为对比色。三个基础色互为对比色，三个二次色互为对比色，如：黄色、品色和青色，红色、绿色和紫色等。

对比色构成的色彩对比强烈而醒目，在视觉艺术中具有冲击力，但往往难以取得调和，一般应改变其明度和纯度，或者采用强化主调、调整面积比例的方法来协调色彩的对比关系（图1-41、图1-42）。

5. 互补色

指在色相环上180°左右的任何颜色。在12色的色相环上，一个基础色和另外两个基础色的次生色互为补色，如品色与绿色、黄色与紫色等。

互补色的对比十分强烈，所以采用互补色可以使设计更加鲜艳。互补色相构成，色彩对比极为强烈刺激，醒目而突出，在色彩视觉生理上，一方面具有平衡的满足感，

图1-35 明度对比强的同类色

图1-36 明度对比弱的同类色图

图1-37 大自然中和谐的邻近色

图1-38 运用纯度变化产生丰富的邻近色

图1-39 中差色运用黑色修饰轮廓，加大明度对比

图1-40 主色调明确的中差色

图1-41 主色调明确的中差色

图1-42 对比色的运用增强了画面的空间感

彩整体。色彩的对比与调和是色彩布局的关键，是色彩构成的形式美的基本原理。表现色彩的多样变化主要依靠色彩的对比，使变化和多样的色彩达到统一主要依靠色彩的调和。

1. 色彩的对比

各种色彩在构图中的面积、形状、位置以及色相、纯度、明度，还有心理刺激的差别，都会构成色彩之间的对比，这种差别越大，对比就越强烈，差别越小，色彩就越趋于调和统一。那么，什么是对比呢？当两个以上的色彩放在一起，比较它们的差别以及相互间的关系，就称为色彩对比关系。色彩只有组合在一起，通过对比才能显示色彩的作用，在对比中产生美感。对比的形式有很多种，归纳起来可以有这样几个方面：

另一方面又容易产生粗俗生硬、动荡不安等消极作用。由于色相对比极端，因此必须采取综合调整色彩的明度、纯度以及面积比例关系，或者借助无彩色的缓冲协调等方法，达到色调的和谐统一（图1-43、图1-44）。

1.1.5 色彩的对比与调和

人们通过对自然色彩的观察认识，发现了许多色彩美的基本规律，了解了美的色彩在空间位置上是有机的组合。它们必须按照一定的比例，有秩序、有节奏地彼此相互联系、相互依存、相互呼应，从而构成和谐的色

（1）色相对比：色相对比指不同色相形成的对比，在色相环上可非常直观地观察色相对比。在设计过程中，我们首先要考虑选用什么样的色相来表达内容的需要，在色立体球面上，各种不同的色相，其明度、纯度各有不同的特点，如黄色、红色、蓝色、绿色、紫色之间色彩的明度差距不同，产生的对比就会有强有弱，补色关系的色相如黄、紫，对比强烈，类似色对比的色相如黄、橙，对比和

图1-43 互补色

图1-44 面积打散变化的互补色

谐，容易统一调和。同类色对比的色相，如不同深浅明度的渐变，对比较弱，非常和谐，但和谐过头则沉闷，所以，必须拉开明度距离，使其和谐中有对比，得到条理性、次序性的效果。

其中，同色相对比因色相差别极小，在人眼看来基本上是相同的，即不存在色相差别，所以只能构成明度和纯度之间的对比。类似色相对比，像红与橙、橙与黄、黄与绿、绿与青、青与紫、紫与红比同色相对比稍强一些。由于类似色相之间含有较为明显的共同因素，所以，它既保持了同类色相的单纯、统一和柔和，又有主色调明确的感觉。中差色相对比，像红与黄、红与蓝、蓝与绿等对比效果就比类似色相对比明快了许多。对比色相对比，像红、黄、蓝(青)三原色对比，这三个原色的间色——橙、绿、紫的对比都属于对比色相对比，但间色对比要比原色对比显得柔和一些，因为色相间含有共同的因素。但整体来说，对比色相对比的色感要比以上几种对比更鲜明、刺激，有欢乐、华丽、活泼、使人兴奋的感觉。互补色相对比，像黄与青紫、红与青绿、青与橙、绿与红紫等，可以使色相对比达到最大的鲜明程度，而且由于互补色搭配可以满足视觉全色相的要求，所以会取得视觉生理上的平衡感，但如果使用不当，容易使人感到杂乱、不协调、粗俗和生硬。所以，在进行色相对比的训练时，为了避免过于单调或过于杂乱，我们应该先确定主色调，而次要的色相在运用时只能起到辅助、衬托的作用，同时，画面

要有一定的内容和情节，或者能表达出某一种情感（图1-45）。

（2）明度对比：明度对比是指色彩明暗程度的对比，也称黑白度对比，了解明度可以从无彩色入手，因为无彩色只有一维，好辨得多。最亮是白，最暗是黑，还有黑白之间不同程度的灰，都具有明暗强弱的表现。若按一定的间隔划分，就构成了明暗尺度。有彩色既靠自身所具有的明度值，也靠加减灰、白调来调节明暗。我们分析过：光照射产生的反射率和不同波长的光线给人不同的视觉度，这两个因素确定色彩的明度值。色彩的空间关系主要依靠色彩的明度对比来体现。黑白画、黑白照片没有彩色的魅力，但也生动地具有表现力，借助的就是明度的变化规律。无彩色的层次与明度是易于区别的，我们可以从色立体中央的明度轴来分析纯粹的明度变化。

用黑色和白色按等差比例相混，由黑到白等差分为9个阶段，形成明度序列，每一阶段的明度为一度，这个明度序列即为明度标尺，建立一个含9个等级的明度色标，根据明度色标的位置可以划分出3个明度基调。由1～3级的暗色组成的基调，称低明基调；由4～6级的中明色组成的基调，称中明基调；由7～9级的亮色组合的基调，称高明基调。根据明度色标的距离又划分为3个明度基调：相差3级以内的对比，称短调；相差4～5级的对比，称中调；相差6级以上的对比，称长调（图1-46、图1-47）。

（3）纯度对比：色彩的鲜艳程度不同，在视觉上产生

图1-45 色相对比 同类色、邻近色、对比色、互补色

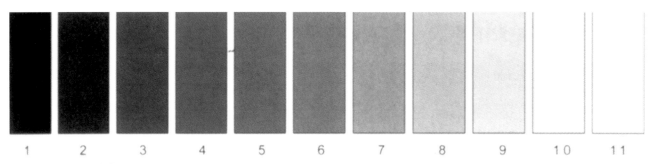

| 1 | 2 | 3 | 4 | 5 | 6 | 7 | 8 | 9 | 10 | 11 |

图1-46 明度调子的变化

图1-47 明度九调的变化

的色彩感觉是不同的，高纯度的色彩刺激强烈，低纯度的色彩感觉柔和，这种强烈与柔和的对比，往往容易激发设计者的情感意象，灵活运用色彩对比，创造出有新意的色彩情调。设计色彩强调将立体转化为平面，其纯度色彩的对比往往能通过面积大小对比、补色互混、加灰调和的方法，使画面色彩达到和谐。一种鲜艳的颜色，混合上白色、黑色、灰色或互补色之后，其纯度都会失去原有的光彩，色味会改变。这种鲜艳色与混合后得出的颜色之间的对比就是纯度对比——鲜艳色与较模糊的浊色之间的对比。

按照孟塞尔的色彩理论，在颜料中，每种不同色相间的最高纯度值都是不一样的。也就是说，只要域面中存在有不同的色相，就会有纯度的对比。在具体的纯度对比训练中，我们可以先从一种色相的纯度对比练起。假如我们将一个纯色的纯度变化等差地分为12个级别，就可以使每种纯度基调有4个级别，这样可以产生3个纯度基调：高纯度基调、中纯度基调和低纯度基调。与明度对比一样，每种纯度基调又可以包含三种对比：强对比、中对比、弱对比。通常，相差8级以上的是强对比，5～8级的是中对比，4级以内的是弱对比。此外，还可以产生一个最强对比，也称艳灰调。这是纯度最高的色与黑、白、灰所组成的画

面，此时纯色会显得更加艳丽，灰色则显得更加郁闷。鲜艳的颜色并置会互相排斥，甚至互相削弱，结果不但不鲜艳，还会有杂乱眩晕之感。而在降低纯度的色调中，灰色调的介入会形成补色效果，鲜艳的色彩会形成亮点，这时是纯度的对比产生的动人之感（图1-48～图1-50）。

（4）冷暖对比：冷色与暖色是由人的心理与生理感受而来的，从色彩冷暖的次序组合，给予色彩意象更广阔的想象。在色立体上，橙色的纯色是暖极，天蓝色是冷极，与暖极接近的红色、黄色是暖色，与冷极相接近的蓝紫、蓝绿是冷色，介于暖色、冷色之间的是中性色，红紫、黄绿是中性微暖色，紫、绿是中性微冷色。黑色偏暖，白色偏冷，灰色则是中性色。这里又可以分出冷暖强对比，冷暖中对比和冷暖弱对比，纯度越高，对比越强烈。在心理上，暖色调以黄、橙、红色为主，像太阳光芒般给人温暖热情的感觉，冷色调以绿、蓝、紫色为主，配以黑、白、灰调和，有如冬天的寒冷感觉，同时，冷色调又会给人一种青春、浪漫、干净、快乐的意象。不管是冷色系还是暖色系，我们从中找到体现色彩的最佳的对比关系，从这些色彩元素中，寻找完成视觉主题的色彩关系。

色彩的远近透视或层次与色彩的冷暖有关。一般来讲，远处的色彩冷，近处的色彩暖，这也是色彩运用中的一个重要规律。此外，相同色相、不同明度的配合容易使人感到单调，但如果转换冷暖色或点缀上一些与主色调形成冷暖对比的色，就会立刻使画面活泼起来（图1-51、

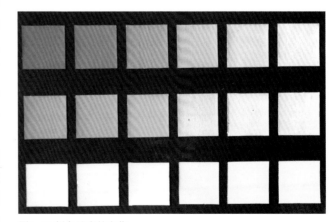

图1-48 绿色纯度的变化

图1-49 低纯度对比

图1-50 高纯度对比

图1-51 冷色调的画面给人以清凉、遥远的感觉

图1-52）。

（5）面积对比：面积对比是指两个或更多色块的相对色域，这是一种多与少、大与小之间的对比。色彩可以组合在任何大小的色域中，但是我们要研究在两种或两种以上的色彩之间应该有什么样的色量比例才算是平衡的，也就是不让一种色彩比另一种色彩使用得更突出。

对于任何两种以上的色彩组合而言，除了明度、色相、纯度、冷暖对比也和面积有直接关系，同一组色彩，面积不同，给人的感觉也不相同。相同或相似的色彩对比如果所占面积相同，对比效果就弱，反之则强。而差别较大的色彩对比中，当面积比悬殊时，对比感弱，面积接近时则强（图1-53、图1-54）。

（6）同时对比和连续对比：依照互补色的特点，把一个中性灰色放在纯色中间，会使这个中性灰色带有其邻近纯色的补色味道，对背景色看的时间越长，效果就会越强烈，色彩也越明亮。这种对比同样也产生在不是补色关系的两种色之间，这两种色都将对方推向自己的补色，通常这两种色彩也会失掉其自身的特点而变成新的色彩，使这些色彩更具活力。例如当红与蓝相邻近时，红变成了黄味的红，类似橙色，蓝变成了绿味的蓝，类似蓝绿色。不过，这种对比也会由于明暗对比的出现而减弱，也可以借助面积对比而加强。

同时对比其实就是在同一空间、同一时间所看到的色彩对比的现象，是作为一种感觉发生在人的眼睛中，并非客观事实。在同时对比中，如果色彩是互补关系，两色的纯度会显得更高，色彩更艳丽，当高纯度色与低纯度色对比时，高的会更鲜艳，低的会更混浊，而当高明度色与低明度色相对比时，高的会更明亮，低的则更暗。如果两色面积、纯度相差很大，小面积的低纯度色会受对方影响，无彩色和有彩色对比时，无彩色会呈现有彩色的补色味道，而有彩色不发生改变（图1-55）。

连续对比也称继时对比。先看甲色，后看乙色，乙色会受甲色的影响，例如，先看红，再看紫，紫色会出现蓝味紫，先看绿，再看紫，会出现红味紫。但如果中间有阻延现象发生，这种错视就会消失（图1-56）。

2. 色彩的调和

色彩调和是从音乐理论中引进的概念，是指当两个或两个以上的色彩有秩序、协调、和谐地组织在一起时，色彩间的关系称为调和。色彩的调和有两层含义：一是色彩调和是配色美的一种形态，一般认为是"好看的配色"，即能使人产生愉快、舒适感的配色是调和的。二是色彩调和是配色美的一种手段。色彩的调和是就色彩的对比而言的，调和和色彩对比都是色彩的特性，往往同时存在于一幅画面中，而且是相辅相成的，例如，弱对比时强调和，

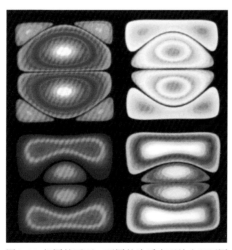

图1-52 相同的画面，不同的冷暖表现给人以不同的感受　　图1-53 色彩面积的对比　　图1-54 色彩面积的对比

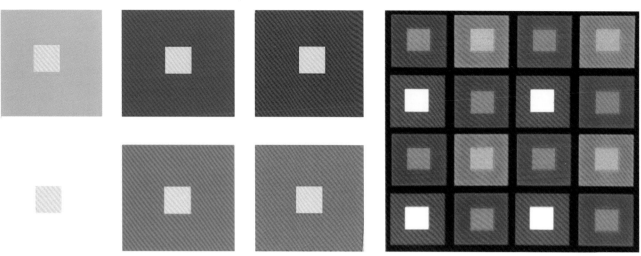

图1-55 同时对比使灰色产生不同的色彩倾向 图1-56 连续对比

强对比时弱调和。在处理强对比时，由于画面效果的刺激性太强，而不容易取得好的视觉效果，这样就必须在某一方面作一些调和处理。不过，色彩的对比是绝对的，只是对比的程度会有不同。从美学意义上讲，色彩的调和可以说是各种色彩的配合在统一与变化中表现出来的和谐。

（1）秩序调和：客观事物总是按照其自身的规律在有序状态下有条不紊地发展演变，这就是秩序。一切复杂的事物都必须建立一定的秩序才能取得统一协调。秩序并非表现为凝固的静止状态，秩序是事物矛盾统一构成的和谐之美。美学家声称："美是复杂性中的秩序。"

秩序是色彩美构成的最基本的也是最重要的形式，而渐变构成又是秩序构成中最典型的形式。所谓秩序构成，是同一要素有规则地反复或两种相反要素有规则地交替出现，自始至终保持某种秩序的过程。在色彩构成中采用色相、明度、纯度级差递增、递减的形式，由于各色按照一定的秩序有规律地变化，因此具有秩序的美。

秩序调和构成有：色相秩序构成、明度秩序构成和纯度秩序构成。色相秩序构成具有色相感强、鲜明、强烈又不失调和之美；明度秩序构成具有变化节奏的韵律美，最富有色彩的层次感；纯度秩序构成的色调变化非常微妙含蓄，但容易含糊不清，缺少个性（图1-57、图1-58）。

（2）主色调调和：在多色构成中掌握各色的倾向性，按照明确的主色调进行构成，这是色彩取得调和的一种十分有效的方法。有些色彩设计虽然用色很多，但是色彩

图1-57 运用色相的明度不同进行秩序构成使色彩的层次更丰富

图1-58 色相秩序构成

效果却杂乱无意，使人眼花缭乱，这就是因为缺乏主色调控制的缘故。所谓主色调，是指色彩形成的气氛和总的倾向，具体地讲，有淡色调、浓色调、亮色调、暗色调、鲜艳色调、含灰色调、冷色调、暖色调、黄色调、红色调、绿色调、蓝色调等。

为了构成色彩主调，必须让各种色彩唱一个"调子"，其方法有很多种，如：将各色混合无彩色中的白，构成明亮调子；将各色混合无彩色中的黑，构成深暗调子；将各色混合同一种暖色，如混合红或橙构成暖色调；将各色混合同一种冷色，如混合青或蓝构成冷色调；将各色混合同一种色彩，如混合黄或绿构成黄色调或绿色调；将各色混合无彩色中的灰构成含灰色调。

由于多色构成中混入了同一种色素，因此相互间都减弱了个性，增强了共性，各种色彩由此具有内在的联系，配色也就易于调和了（图1-59、图1-60）。

（3）比例调和：色彩构成总是要通过各种色块的组合去完成的，因此各种色块所占据的面积比例与色彩配合是否和谐关系重大。多色对比构成，应扩大其中一色（或同类色组）的面积，并适当缩小其他色的面积。"万绿丛中一点红"就是通过色块面积的调整达到调和的配色典范。如果在色彩构图中，有一组对比色过分醒目，则可缩小其面积达到色彩的调和。如果采用几组对比色构成，则应以一组为主，通过协调色彩的主从关系达到色彩的调和。如果配色运用冷暖两种调子，那么应该加强主色调的倾向性，或多用暖色少用冷色，或多用冷色少用暖色，所谓"三色法"构成，就是采用二暖一冷或二冷一暖比例的配色。

面积调和构成是通过面积比例关系的调节从而达到调和的构成方法。对比之色如果面积相当、比例相同，就难以调和，面积不同、比例各异，则容易调和，面积比例相差越趋悬殊，其对比关系也就越趋调和（图1-61～图1-64）。

（4）隔离调和：凡对比色相并置在一起，由于色彩的同时对比作用，在相邻的边缘部分，由色彩对比引起的矛盾十分激烈，大有"短兵相接，一触即发"之势，很难取得调和。为了协调和缓冲色彩强烈的对比关系，在色彩构成时，除了采取改变面积比例关系和拉开空间距离的方法以外，常常采用色彩间隔来取得调和，如在对比色之间插入与双方都带有"亲缘关系"的中间色，从而达到协调的作用。在绿与橙、紫红与绿色组中分别插入黄或青，黄与绿、橙有"亲缘关系"，青与紫红、绿色也有"亲缘关系"，因此，黄与青分别在绿色、橙色组和紫红色、绿色组中能起协调作用。另外，在对比色之间插入与各方都不发生利害关系的无彩色系的黑、白、灰或光泽色金、银，或用作底色或勾勒外形轮廓，对比色各方犹如划分了一个"非军事区"，其色彩边缘对比引起的尖锐矛盾也就被间隔缓冲了（图1-65、图1-66）。

（5）互相混合调和：对比之色，特别是互补色构成，

图1-59 淡绿色调

图1-60 蓝色调画面

图1-61 色彩面积比例相差悬殊的调和

图1-62 色彩面积比例相差悬殊的调和

图1-63 色彩面积比例相差悬殊的调和

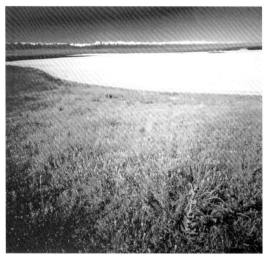

图1-64 色彩面积比例相差悬殊的调和

图1-65 利用白色、黑色的调和

图1-66 利用白色、黑色的调和

往往各色个性突出，难以协调。如果采用"我中有你，你中有我"的互相混合，可以逐步减弱矛盾，达到调和之目的。例如：红、绿互补色构成，如果红色中混合绿，绿中混合红，按一定的比例混合出若干纯度不同的红灰、绿灰系列，那么，红灰和绿灰在红、绿补色构成中必定起到过渡的作用。如果按照一定秩序进行渐变构成的话，那么，红、绿补色的强烈对比就能进一步得到缓和而趋向调和（图1-67、图1-68）。

图1-67 色彩渐变调和

图1-68 色彩互混调和

1.1.6 课题作业

1. 作黑白的明度与色彩的明度的调色练习

作业要求：

（1）在两组调色过程中，从以黑色为主导或以红色为主导开始加入适量白色的方法为佳。

（2）注意每个色阶之间的均匀过渡。

（3）作业数量：黑白共调配9个间色。选择红色，加黑色、加白色各调6个色彩。

（4）作业尺寸：每个5 cm×5 cm。

2. 选取一种色彩，作渐变调色练习

作业要求：

（1）自己设定一个以几何形为主的形态，在形体中按照一定的比例加入白色或黑色，形成一个有渐变推移效果和立体空间效果的图形。

（2）要求至少做9个以上的色彩层次，能准确地把握色彩的比例关系。

（3）平涂色彩要均匀、平整，色与色之间不留缝隙。

（4）避免使用具象形，可以从线、面、块综合因素去考虑形态的变化效果。

3. 以色相对比为主构成的9种色调练习

作业要求：

（1）在构成图形时要考虑面积关系，九小块构图可相同也可不同。

（2）任选不同色相的色彩2～4个，明度、纯度不限，构成类似、对比、互补关系。

（3）作业尺寸：6 cm×6 cm。

1.2 设计色彩的心理感知

色彩心理是指客观色彩世界引起的主观心理反应。不同波长的光作用于人的视觉器官产生色感的同时，必然导致某种情感的心理活动。当色彩刺激引起生理变化时，也一定会产生心理变化，如红色能使人脉搏加快、血压升高，具有心理上的温暖感觉，长时间红光的刺激，会使人心理上烦躁不安，生理上欲求相对应的绿色来补充、平衡。因此，色彩的美感与生理上的满足和心理上的和谐有关。色彩设计师为了赋予色彩更大的魅力，充分了解不同对象的色彩欣赏和审美心理是十分必要的，只有掌握了人们认识色彩和欣赏色彩的心理规律，才能合理地使用色彩装饰、美化人们的生活。

色彩感知是生理学、心理学上的真实，它与物理化学上的真实是有区别的，设计师更注重的是色彩的效果，而

色彩的效果不仅应该在视觉上，而且应该在心理上和象征意义上得到体会和理解。

1.2.1 设计色彩的心理分析

1. 色彩的心理与年龄的关系

根据实验心理学家的研究，人随着年龄的变化、生理结构的不同，色彩所产生的感觉也不相同。婴儿大多喜欢红、黄色，这全部由生理作用引起。随着年龄的增长，联想的作用便渗透进来，比如大部分女生都喜欢白色，白色给人以清洁、纯净、纯洁的感受，而喜欢白色的男生比女生就少得多。但总的来说，一二十岁的年轻人中喜欢红色、蓝色、绿色等高纯度、高明度色的人比较多。人到了中老年，由于生活经验的丰富，对于色彩的偏爱来自联想的就更多了（图1-69、图1-70）。

2. 色彩心理与民族地区的关系

不同的国家、不同的民族由于社会、政治、文化、经济、科学、艺术、教育以及传统生活习惯的不同，表现在气质、性格、兴趣、爱好等方面也不同，对色彩也各有偏爱，比如：绿色在信奉伊斯兰教的国家里是最受欢迎的颜色，它是生命的象征，而在有些西方国家里，则含有妒嫉的意思。黄色在中国古代是帝王专用色，普通百姓不能使用，在古罗马，黄色也曾作为象征帝王的颜色而受到尊重，但在基督教国家，黄色被认为是叛徒犹大的服装颜色，是卑劣可耻的象征，在伊斯兰教国家里，黄色也是死亡的象征（图1-71）。

3. 色彩心理与社会心理

不同时代由于社会制度、思想意识、物质财富、生活方式等方面的不同，人们的审美意识、审美趣味、审美感受等方面也是不同的。色彩心理随着时代的变化而变化。一个时期的色彩审美心理受社会心理的影响很大。所谓的"流行色"就是社会心理的一种产物（图1-72、图1-73）。

4. 色彩心理的个人差异

对色彩的爱好，即使是同地区、同民族、同性别、同年龄也会由于性格、遭遇、气质以及生活经历的不同而千差万别。不过，虽然色彩所引起的复杂感觉因人而异，但由于人类生理构造以及生活环境等方面也会存在一定的共性，因此，对于大多数人来说，无论是单一的色彩，还是复杂的色彩组合，在色彩心理方面都会有共同的感觉，比如色彩的冷暖、轻重、动与静、华丽与朴素等。在这里，我们只是对色彩的心理作了一个概括性的阐述，关于色彩的心理与应用的关系，还需要我们在设计实践中发现它们的规律（图1-74、图1-75）。

1.2.2 设计色彩的联想

人类对色彩的感觉是一种客观而又复杂的现象，同样的一个色彩，经由视觉传到人脑，会因人的个性、接受的时间、生理状况、情绪反差而产生不同的差异，更会因性别、年龄、生活、种族、风俗习惯而有个体或群体的差异。

1. 色彩的温暖与寒冷感

由于人的心理因素和人的联想思维，当人看到红色时，必然与火、太阳等高热度的事物产生联系，而形成心理上的温暖感，当人们看到蓝色时，便会与水、冰等产生关联，从而产生出寒冷的心理反应，这种对色彩的心理上的冷暖反应，就是色彩的温暖与寒冷感。暖色的波长较长、强度大，具有奋发、膨胀、兴奋、温馨、外向、积极、重量感、前进感、刺激性、活跃、努力、主动等特性。冷色的波长较短、弱度，具有消极、安静、松弛、幽深、沉着、内向、轻、后退、收缩、思慕情调、冷漠、不

图1-69 儿童喜欢的色彩较为艳丽

图1-70 青少年的色彩充满梦幻与希望

图1-71 黄色在中国是皇族的象征

人民公社万岁 (门画)　1964　作者: 不详　朱永敬翻版　　开封朱仙镇年画生产合作社　　本馆整理填色

图1-72 具有典型时代特色的色彩

图1-73 符合时代的流行色

图1-74 "雨中故乡",相同的题目不同的色彩感受　图1-75 "雨中故乡",相同的题目不同的色彩感受

安、沮丧、忧郁、平衡、庄严等特性。

色彩的冷暖只是一个相对的概念。由于色彩的对比，其冷暖性质可能发生变化，如紫与红相比，紫显得冷一些，而紫与蓝相比，紫就显得暖一些。同属红色系，玫红比大红冷，而大红又比朱红冷。因此，孤立地论色彩的冷暖是不确切的（图1-76、图1-77）。

2. 色彩的前进与后退感

色彩的前进与后退的感觉还与眼睛在接受光线刺激时，受光量的大小有很大关系。受光量大对眼睛刺激强，便有耀眼、膨胀、前进的感觉。相反，受光量小，便有灰暗、模糊、收缩、后退的感觉。色彩的光量是由反射光决定的，明亮的颜色，反射光线强，使眼睛受光量大，就有前进的感觉，如白、黄等色。而暗色，反射光线弱，使眼睛受光量小，就有后退的感觉，如黑、紫等色。不同明度的色块构成，可明显感觉出亮色前进而暗色后退（图1-78）。

3. 色彩的兴奋与冷静感

一般说来，暖色较易引起心理的亢奋和积极性，属于兴奋色，其中以朱红色最具兴奋作用，其他明度较高、纯度较高的颜色如黄色、橙黄色等也都具有煽动性，倾向于兴奋色。冷色较具压抑心理亢奋的作用，令人消极、沉静，属于冷静色，其中以蓝色最具清凉、沉静的作用。另外，明度、纯度较低的颜色，也都偏向消极、镇静的作用，倾向于冷静色（图1-79、图1-80）。

4. 色彩的轻与重感

色彩的轻重感与明度、纯度、冷暖等特性相关联。明度较高的色彩、纯度居中的色彩和色性偏冷的色彩，给人的感觉是较轻的。相反，明度低的色彩、纯度极高或极低的色彩和色性偏暖的色彩，给人以重的感觉（图1-81、图1-82）。

5. 色彩的强与弱感

所谓色彩的强与弱，是指色彩给人心理的刺激所造成的震撼力的强和弱。纯色是色彩饱和度最高的颜色，给视网膜的刺激最强烈，感觉鲜艳而醒目，震撼力大，属于强色。当色彩经过混色之后，饱和度降低，纯度下降，趋于柔和。纯度愈低，色彩强度愈弱，直到接近无彩色时，刺激性最弱，属于弱色。在色彩的明度上，一般明亮的颜色属于强色而深暗的颜色属于弱色，而当其并置时，明暗对比强的颜色属于强色，明暗对比弱的颜色属于弱色。纯度

图1-76 冷色调的画面给人以清凉、寒冷的感觉

图1-77 暖色调的画面给人以热情、温暖的感受

图1-79、图1-80 蓝色的画面让人觉得稳重，红色让人觉得热情

图1-78 画面中红色给人前进感，蓝色给人后退感

图1-81 纯色的质感较轻　　图1-82 明度高的色彩质感较轻

对比强烈，为色相的补色对比，明度对比也极强，属于强色感觉，具有明快、强烈、兴奋、紧张不安等心理反应。纯度极低、明度对比极弱，属于弱色感觉。弱色使人形成松弛、柔和、亲切等心理反应（图1-83、图1-84）。

6. 色彩的柔软与坚硬感

色彩的柔软与坚硬主要与色彩的明度、纯度和色性有关。明度不高不低且对比较弱的色彩，纯度较低的色彩和色性偏暖的颜色，具有棉线感，属于柔软色。明度极高和纯度极低且对比强烈的色彩，纯度极高的色彩和色性偏冷的色彩，具有金属感，属于感觉坚硬的色彩（图1-85、图1-86）。

图1-85 淡淡的色彩有柔软的感觉

图1-83 弱对比的画面给人以舒适感

图1-84 强对比的画面给人以明快、兴奋之感

图1-86 强烈明度对比产生了体积感

7. 色彩的华丽与朴素感

这种感觉以纯度因素为主，也与明度和色性有密切的关系。华丽的颜色，主要是纯度高、鲜艳、亮丽、色调活泼、强烈的颜色，明度较高且强烈对比的颜色，色性偏暖且强烈对比的颜色。朴素的颜色，必然是朴实无华、色彩较灰浊的低彩度颜色，以纯灰色最为典型，其明度较灰暗，色性偏冷，对比较弱（图1-87、图1-88）。

8. 色彩的明朗与阴郁感

色彩与人类的个性一样，具有明朗与阴郁的分别，可以用来表达人的感情，其主要以明度作用为主，同时也与纯度因素有关。明朗的色彩必然是明度高、明度对比较强的色彩以及纯度偏高且色性偏暖的色彩。阴郁的色彩则是明度低、明度对比较弱的色彩以及纯度偏低且色性偏冷的色彩（图1-89、图1-90）。

1.2.3 设计色彩的情感

色彩本身是没有灵魂的，它只是一种物理现象，但人们却能感受到色彩的情感，这是因为人们长期生活在一个

图1-89 灿烂的色彩像孩子们的笑脸

图1-87 鲜艳的色彩华丽大方

图1-88 质朴的低纯度色彩组合

图1-90 低明度的色彩使人觉得忧郁

色彩的世界中，积累着许多视觉经验，一旦知觉经验与外来色彩刺激发生一定的呼应，就会在人的心理上引出某种情绪。每一种色彩，当它的纯度和明度发生变化，或者与不同的颜色搭配时，色彩的情感也就随之变化。

1. 红色

红色是强有力的色彩，是热烈、冲动的色彩。红色是太阳、火、血的色彩，使人感到炎热、温暖、热情、兴奋、活泼，象征革命、喜庆、幸福、希望、吉利，具有青春活力，是属于年轻人的色彩。红色性格热情而突出，然而过于暴露，容易冲动，过分刺激，因此又象征野蛮、恐怖、卑俗和危险。红色既不偏黄也不偏青，红色虽没有黄色那么明亮，但它的波长最长，知觉度高，红色加黄具有温暖感，加青时其色性转冷。红色在青绿色背景上好像燃烧的火焰，在淡紫色背景上似乎有死灰复燃之感。

红色是东方民族的色彩，中华民族婚娶喜庆尚红，挂红灯、穿红衣、佩红花、坐红轿等。西方人主张红色用于小面积点缀装饰。

由于红色具有注目性强的特点，因此它是旗帜、标志、广告宣传的主要用色，也被用作交通、警报、安全的警示色。红色容易引起食欲，也是食品包装的主要用色之一（图1-91、图1-92）。

2. 橙色

橙色是光感、明度比红色高的暖色，被认为是最热的颜色，象征美满、幸福，代表兴奋、活跃、欢快、喜悦、华美、富丽，是非常具有活力的色彩。它常使人联想到秋天的丰硕果实和美味食品，是最易引起食欲的色彩，也是具有香味感的食品包装的主要用色。

橙色与黑、白、褐色相配，色调明快，易于协调。橙色混合白色，取得高明度的米黄色，柔和温馨，是室内装饰最常用的色彩，也是众多消费者特别是妇女、儿童、青年喜爱的服装色彩（图1-93、图1-94）。

3. 黄色

黄色是亮度最高的色，在高明度下能够保持很强的纯度。黄色的灿烂、辉煌有着太阳般的光辉，因此象征着照亮黑暗的智慧之光；黄色有着金色的光芒，因此又象征着财富和权力，它是骄傲的色彩。黑色或紫色的衬托可以使

图1-92　红色是中国的色彩，是吉祥的颜色

图1-91　红色是中国的色彩，是吉祥的颜色

图1-93　橙色与黄色是食品设计最常使用的颜色

图1-94 橙色的背景衬托出主题色

黄色达到力量无限扩大的强度。白色是吞没黄色的色彩，淡淡的粉红色也可以像美丽的少女一样将黄色这骄傲的王子征服。

人类受到自然界中黄蜂等运用黄色的启发，也常用黄色来表示对一些潜在的危险或存在的障碍的警告。黄色还被用作安全色，因为它极易被人发现，如室外作业的工作服（图1-95、图1-96）。

4. 绿色

绿色是植物王国的色彩。草原绿茵如毯，树木青翠欲滴，大海一碧清泓，绿色的世界既充满盎然的生机，又充满了和谐与安宁，给人以极大的慰藉。在绿色中，你可以洗涤遭受污染的心灵，人来自自然，更能感到自然的亲切。绿色被赞为生命之色，象征和平、青春、理想、安逸、新鲜、安全、宁静。带有黄光的绿色是初春的色彩，更具生气，充满活力，象征青春少年的朝气；青绿色是海洋的色彩，是深远、沉着、智慧的象征；当明亮的绿色被灰色所暗化，难免产生悲伤衰退之感。

由于绿色具有消除视觉疲劳和安全可靠之功能，在色彩调节方面具有十分重要的意义。黄绿带给人们春天的气息，颇受儿童及年轻人的欢迎。蓝绿、深绿是海洋、森林的色彩，有着深远、稳重、沉着、睿智等含义。含灰的绿，如土绿、橄榄绿、咸菜绿、墨绿等色彩，给人以成熟、老练、深沉的感觉，是人们广泛选用及军、警规定的服色（图1-97、图1-98）。

图1-97 大自然和谐的绿色

图1-95 黄色——表示中华民族的色彩

图1-96 以鲜明的黄色作为背景，视觉效果强烈

图1-98 淡绿色给人清新雅致的感觉，深绿色让人觉得成熟稳重

5. 蓝色

与红色、橙色相反，是典型的冷色，表示沉静、冷淡、理智、高深、透明等含义，随着人类对太空事业的不断开发，它又有了象征高科技的强烈的现代感。

蓝色能使人联想到无边无际的天空和海洋，象征广阔、无穷、遥远、高深、博爱和法律的尊严，带有沉静、理智、大方、冷淡、神秘莫测的感情。我国古代，蓝色代表东方，表示仁善、神圣和不朽。古时贫民服装多用青色，文人服用青色，表示清高。在西方，蓝色是贵族的色彩，意味名门血统。蓝色又具有寂寞、悲伤、冷酷的意义。蓝色的音乐为悲伤的音乐。

碧蓝色是富有青春气息的服色，表现沉静、朴素、大方的性格。深蓝色（海军蓝）是极为普遍而又常用的色彩，极易与其他性格的色彩相协调，具有稳重柔和的魅力。深蓝色给年轻人以谦恭老成的风度，使老年人显得更加高贵、随和。

蓝色还是一种在淡化后仍然能保持较强个性的色。如果在蓝色中分别加入少量的红、黄、黑、橙、白等色，均不会对蓝色的性格构成较明显的影响（图1-99～图1-101）。

6. 紫色

紫色是大自然中比较稀少的颜色，紫色是一种高贵的颜色，由暖色调的红色与冷色调的蓝色混合调配而成，是一种极具权威性的颜色，象征着忠诚、精神、高贵和庆典。它的积极意义通常指智慧与启发，其消极意义通常指残忍与傲慢，是一种既可以帮助人们寻求心理慰藉，又可以使人们感到头脑的冷静与心灵的平和的色彩。

图1-99 广阔深远的蓝色

图1-100 代表水的蓝色

图1-101 神秘莫测的蓝色

紫色的明度在有彩色的色料中是最低的，具有神秘、高贵、优美、庄重、奢华的气质，有时也显孤寂、消极。尤其是较暗或含深灰的紫，易给人以不祥、腐朽、死亡的印象，但含浅灰的红紫或蓝紫色，却有着类似太空、宇宙色彩的幽雅、神秘的时代感，为现代生活所广泛采用（图1-102、图1-103）。

7. 棕色

棕色是一种中性的色彩，具有务实感，通过诸如树木、石头等有机物质，而与自然有了紧密联系。棕色象征着牢固、可靠，并且能传达一种温暖的感觉，传达一种自然的美好。它具有健康的吸引力，就好像被压缩进饱满的、刚刚烘烤出来的燕麦面包里一样。

棕色通常用来表现一种自然、户外生活和家庭安全的感觉。但是，如果应用不当，也会让人产生肮脏、污浊的感觉（图1-104、图1-105）。

8. 黑色

黑色是最深暗的色，使人联想到万籁俱寂的黑夜。黑色表示生命将到终极，表现虚无和泯灭的思想。黑色代表黑暗、寂寞、沉默、苦难、恐怖、罪恶、灭亡、神秘莫测，所谓黑名单、黑社会、黑帮等，是邪恶的象征。大部

图1-103 有着神秘之感的紫色

图1-102 代表时尚女性的紫色

图1-104 具有古朴感

图1-105 具有历史怀旧感的棕色

分国家与民族以黑色为丧色，因为基督在礼拜五处刑，因此在西方称黑色礼拜五，是不吉利的日子。

黑色又具有庄重、肃穆、高贵、超俗、渊博、沉静的意义。黑色本身是消极的中性色彩，组合适应性却极广，它与其他鲜明色彩相配，鲜明之色将充分发挥其性格与活力，都能取得赏心悦目的良好效果，但是不能大面积使用，否则，不但其魅力大大减弱，相反会产生压抑、阴沉的恐怖感（图1-106、图1-107）。

9. 白色

白色是最明亮的颜色，使人联想到白天、白雪。白色象征纯洁、光明、神圣，具有轻快、清洁、卫生的性格。白色在西方象征爱情的纯洁，结婚礼服采用白色。

白色明度最高，能与具有强烈个性的色彩相配。各种色彩掺白提高明度成浅色调时，都具有高雅、柔和、抒情、恬美的情调。大面积的白色容易产生空虚、单调、凄凉、虚无、飘忽的感觉（图1-108、图1-109）。

10. 灰色

灰色是中性色，其突出的性格为柔和、细致、平稳、朴素、大方，它不像黑色与白色那样会明显地影响其他的色彩，因此，作为背景色彩非常理想。任何色彩都可以和灰色相混合，略有色相感的含灰色能给人以高雅、细腻、

图1-107 黑色做底与彩色相配的设计

含蓄、稳重、精致、文明而有素养的高档感觉。美术展览和商品展示常常用灰色作背景色，以衬托出各种色彩的性格与情调。当然，滥用灰色也易暴露其乏味、寂寞、忧郁、无激情、无兴趣的一面（图1-110、图1-111）。

11. 金属色

金属色主要指金色和银色。金属色也称光泽色。金属色是色彩中最为高贵、华丽的色，给人以富丽堂皇之感，象征权力和富有。金属色能与所有色彩协调配合，并能增添色彩之辉煌。金色偏暖，银色偏冷；金色华丽，银色高雅。

金色是古代帝王的奢侈装饰，金色宫殿、金色龙袍、金色皇冠、金银餐具等，象征帝王至高无上的尊严和权威。金色也是佛教的色彩，象征佛法的光辉以及超世脱俗的境界（图1-112、图1-113）。

图1-106 运用黑色调的包装设计

图1-108 白色使图形更加突出

图1-109 添加白色使色彩变轻

图1-111 不同层次灰色调的运用

图1-110 灰色与单色合作

图1-112 金属色凸显了商品的华贵

图1-113　金属色凸显了商品的华贵

1.2.4　课题作业

1. "童年的记忆"情感色彩描述

作业要求：

（1）根据自己的亲身经历进行创作，可以是对某一件事、一个人物、一段时间的经历进行描述和表现等。

（2）色彩种类不限，表现技法不限。

（3）构图完整，色彩配置合理。

（4）作品尺寸20 cm×20 cm。

2. 用相同的图形分别进行6种以上不同色彩的配置练习

作业要求：

（1）比较色彩变化产生的不同心理感受，组合出有情感的色彩，如男女老少、春夏秋冬、喜怒哀乐、酸甜苦辣、金木水火土等。

（2）作业尺寸：6 cm×6 cm。

第2章 色彩表现训练

2.1 设计色彩的学习方法

苍翠的山峦，清澈的湖水，灿烂的星光，浩瀚的大海。大自然五光十色，变幻无穷，它向人们展示着迷人的景色。天上一块云彩、水中一滴油花、空中一缕青烟、一块石头、一只贝壳、一片树皮、一根羽毛、一只蝴蝶，都能给人们带来无限的遐想和美的愉悦。面对如此缤纷的色彩，即使是富有经验的设计师也常会感到迷惑，不知应该选用什么色彩为好，初学者更会为此迷茫。这就需要我们用心仔细观察，深入研究，一定会有所发现、有所启迪。

2.1.1 对自然色彩的观察

探索设计色彩的奥秘，首先要加强色彩观察能力的训练。观察是汲取视觉信息之必需，它对于认识色彩和收集色彩资料有着非常重要的作用。色彩观察是色彩分析、研究、判断、想象的前奏。缺乏色彩观察，就不可能有色彩设计的思维活动。在色彩设计中，观察与积极想象的思维活动相结合并贯穿于整个过程，是判断、检验色彩搭配效果是否和谐、是否达到设计预期目标的必要的视觉手段。对色彩的观察，除需要有明确的观察目的以及具有对色彩的敏感性和鉴别力以外，还必须具有分析、研究和综合思维的能力。

生活中很多色彩对于一般人来说似乎十分平常，人们都视而不见。然而，独具慧眼的色彩设计师却很可能从中得到某些启发并捕捉到创作灵感。罗丹说："美到处都有，对于我们的眼睛，不是缺少美，而是缺少发现。"生活和大自然为色彩设计提供了取之不尽、用之不竭的源泉，生动而丰富的色彩就在你的周围，关键是你能不能发现，会不会运用。自然色彩是色彩美的源泉。画家必须虔诚地研究自然，从中获取灵感，得到启发，创造出优美的色彩。

1. 风景

这里所说的风景主要指自然风光，包括天地间广阔的自然景象、山河湖海等。风景的色彩因地区和季节的不同而有较大差别，甚至因阴雨晴以及早中晚不同也会产生较大的色彩变化，晨暮云雨、天地山水、雾雪虹光等有着无穷的色彩变化，是研究色彩的极好对象。所以，观察风景之色，可以更加形象地理解和感受光源色的魅力。自然风光的色彩往往给人以广袤、深远之感（图2-1~图2-4）。

2. 植物

植物的色彩主要体现在叶子、花朵和果实上面，三者整体色彩多呈现对比趋势，就像通常讲的"绿叶配红花"，但表现在单个的形象上则以统一趋势较多。植物王国的色彩容易给人视觉和味觉上的双重感受，对色彩的联想有很重要的意义。花草树木、水果蔬菜等有着奇异的色彩变化，特别是各种花卉的色彩更是变化无穷（图2-5、图2-6）。

3. 动物

动物王国的色彩极其丰富，尤其是鱼、虫、鸟类，兽类次之，色彩的统一与对比处理得非常绝妙，是我们学习色彩配置的最好的老师。动物的色彩运用与环境有着密切的关系，对色彩运用的功能性有很重要的指导意义。兽皮禽翎、鱼纹虫斑、鸟羽蝶翅等有着奇妙的色彩变化（图2-7~图2-10）。

4. 人物

作为描绘对象，人有血有肉，有思想感情。同时，人的形象特征千差万别，如人种、性别、年龄的差异，体形的高矮胖瘦差异，脸形的差异等，加上人物的不同的个性、修养、性格以及心理、感情、精神状态等因素，都会给人以不同的感受。人体的肤色微妙、优雅，是研究微妙色彩的极好对象。

在时装界发布的流行色中，许多色彩是以自然物命名的，可以给我们很多启发，如孔雀蓝、鹦鹉绿、翡翠绿、琉璃色、象牙色、宝石绿、鹅黄、蛋黄、古铜色、青铜绿、珍珠灰、铁灰、杏黄、银红、桃红、茶色、豆沙色、沙滩色、驼色、枣红色、浅月色、肉色、浅果绿、茄色、琥珀色、茴香色、酒红色、丁香紫、烟灰色、蕉黄色、紫晶色等。另外，像贝壳、雨花石、少数民族服饰等，都会给色彩创作以美的启示（图2-11、图2-12）。

观察色彩的主要目的在于寻求大自然或生活中色彩所显现出的美的规律，那些令人愉悦和振奋的结构形式，并对其特定的色彩组织结构进行更加深入的探究。深入研究由自然色彩建立的色相、明度、纯度方面的秩序规律，探索色彩在面积比例、空间位置、对比调和、韵律节奏等方面的微妙关系，不仅要观察自然景物在静止状

图2-1 春的色彩轻柔，对比稍弱，体现和谐之美

图2-2 夏的色彩绚丽，色相、纯度及明度对比都很强烈

图2-3 秋的色彩厚重，色相对比弱

图2-4 冬的色彩宁静，色相、纯度对比弱

图2-5　色彩艳丽的果实

图2-6　植物叶子和花的色彩美

图2-7　动物色彩的绚丽奇妙

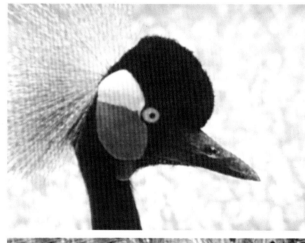

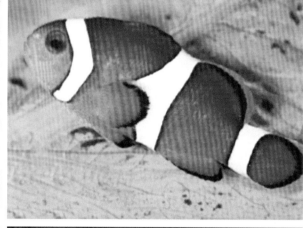

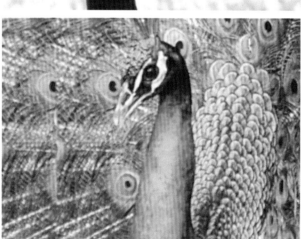

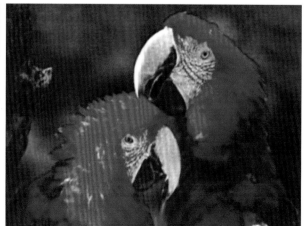

图2-8　动物色彩的求偶色

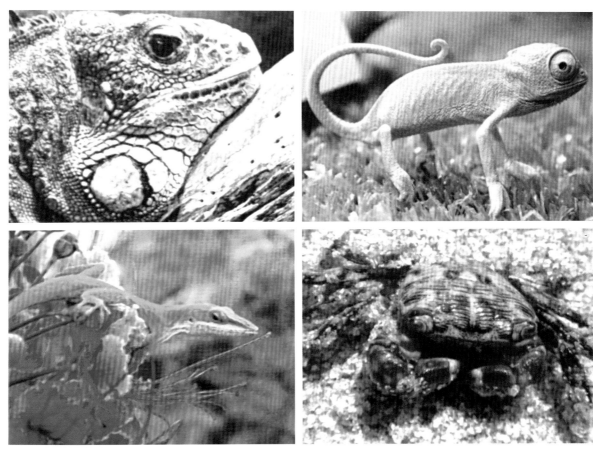

图2-9 动物色彩的保护色

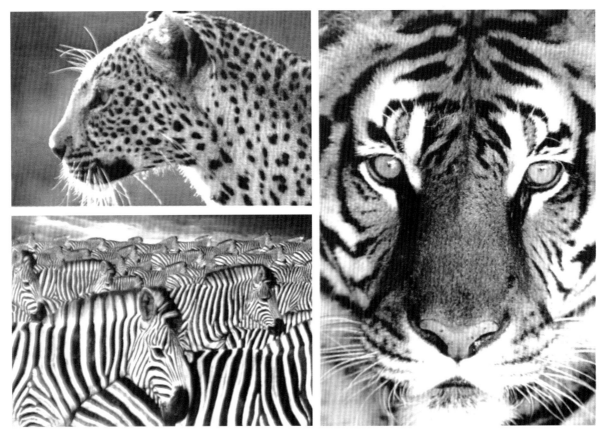

图2-10 动物色彩的同类色的和谐美

图2-11 统一的色调显示出男人粗犷沉稳的性格

图2-12 色彩艳丽的少数民族服饰

态下的色彩关系，更要注意自然景物在运动中的色彩变化，要学会多角度、全方位并用发展的眼光去观察与研究自然景物色彩的存在状态，不断积累丰富的色彩视觉信息与经验。

2.1.2 设计色彩的归纳表现

自然色彩的研究，可采用一般写生方法，如风景写生、静物写生、人体写生等。与色彩写生不同的是，设计色彩应注意观察、分析、归纳、总结出色彩美的规律，使之上升为程式化的色彩语言。

1. 色彩归纳的意义

色彩归纳使用颜色的方法不同于色彩写生。色彩写生时，调色板上各种色相俱全，通过复杂的颜色调配描绘出对象。而色彩归纳则不同，色彩归纳需要根据所要表现的物体总色调来选定色彩，对杂乱的对象进行秩序化、条理化的处理，对物象的明暗和色彩关系进行概括、提炼，在形式上遵循客观原形的基本状态，对复杂细微的色彩关系

做出减法，形象描绘保持立体的空间状态，每个物象的体形特征及形之间的空间关系仍按照客观的自然顺序来确定，对散乱的描绘对象采取减法简化处理，使画面具有较强的立体化、秩序化与整体感的客观装饰效果。

　　归纳色彩是在准确把握其色彩关系的前提下，用有限的颜色去表达丰富的、微妙的色彩层次，进行归纳或限定。采用的方式有分阶法与限色法两种：分阶法是概括的常用方法，即对单体物象确定其亮、灰、暗等区阶的色彩，将丰富的色彩层次概括为一个整色，这种方法可以使形象主体更为突出；限色法可由多套色过渡到少套色，甚至到黑白两色，对物象丰富的明暗和色彩关系进行归纳处理（图2-13～图2-15）。

图2-13 色彩归纳

图2-14 色彩归纳

图2-15 色彩归纳

2．色彩归纳的表现特征

　　色彩归纳写生是面对自然物象而进行的写生。它不脱离客观物象，并以客观物象作为描绘的依据。但它不拘泥于自然界中的时空观，不沉迷于再现自然的客观存在的状态，需要发掘创造性思维，在画面中既强调对客观对象的感受和冲动，同时强调独具匠心的构思和在构图、构形、构色等方面的主观想象。概括而言，色彩归纳写生在画面构成形式上多营造二维空间的平面效果，表现手法多为平涂画法，强调大胆的概括能力，注意程式化的色彩关系，突出构成美的因素，让自然的形态、色彩从自然状态经主观处理形成主观的造型。因此，在造型方法上较强调以下几点：

　　（1）化冗繁为简化：归纳写生在对自然对象的观察和表现中一般采取减法。通过简化，集中本质，删除多余，使繁杂的自然得到艺术的加工，产生一种净化、单纯的效果。但要注意，单纯化不是简单化，而是对对象有意味的处理。实际上，简化的过程是一个概括、提炼的过程，目的是以此达到形和色的简洁、明了，使主题更突出、形象更典型、色彩更鲜明、画面形式更具视觉效应（图2-16～图2-19）。

　　（2）化杂乱为条理：自然的表象极为丰富多彩，但常常也是杂乱无序的。归纳写生的重要方法是把自然中杂乱无章、散乱无序的东西归理成章，予以条理化和秩序化，在不

图2-16 化冗为简

图2-17 化冗为简

图2-18 化冗为简

图2-19 化冗为简

失自然情趣的情况下，通过变化处理，使构图、构形和设色等有别于一般色彩写生的画面形式，而在整体上具有装饰特点。实际上，在宇宙万物中，大到天体运行，小到动植物生长都存在着一定的规律和秩序，如适合、对称、均衡、多样统一等，都是按一定的秩序化原理进行排列而产生的形式。归纳写生中的秩序化是指将自然状态的事物按一定条理进行排列，建立一种人为的艺术秩序，使观赏者在心理上产生一种同步的情绪共鸣。故在观察和描绘对象时应努力使

不规律的事物规则化，使原始存在的关系条理化，使自然呈现的状态程式化（图2-20～图2-23）。

（3）化写实为夸张：夸张是艺术的强化，是对真实的夸大膨化。这是艺术表现中最常用的手法之一。对于一般的常规性色彩写生而言，尽管也运用这一手法，但在整体上多强调如实地描绘。而对于色彩归纳写生来讲，则具有更多的自由性，如：在构图时，可打破自然存在的空间关系；在构形上，可依照原形进行变形；在构色上，可以强

图2-20 秩序性归纳

图2-21 秩序性归纳

图2-22 秩序性归纳

图2-23 秩序性归纳

化主观色彩意识。通过夸张，使主题得以鲜明，形象得以突出，画面整体更富艺术感染力（图2-24～图2-27）。

　　（4）化立体为平面：平面化是色彩归纳写生的主要造型特征，也是画面取得装饰效果的重要手法。要将客观存在的立体空间形态转化为人为的平面化空间形态，就必须建立新的观察和思维方法。强化构图的散点布局、构形的整体提炼和构色上的概括归纳，使画面在整体表现形式上呈现装饰性特征，一般将色彩提炼为4～8个色域来进行表现，这种训练方法是为了培养学生的色彩概括能力和色彩

组合搭配能力，以满足审美目的和实用的要求。另外，化立体为平面不仅仅是指将客观存在的对象作形式上平面化的处理，更是追求主观感受和主观意志的个性表现。

　　在归纳写生训练中，由于强调方式和方法的多样性，突出发散性思维，故可以充分调动学生的创意、创新的主动性和积极性，开发学生的创造性思维和想象力（图2-28～图2-32）。

　　总的来说，色彩的归纳，不同于色彩写生，但是又以色彩写生作为基础。通过色彩归纳来体现物象的形体结构、

图2-24 打破自然存在的空间关系

图2-25 夸张变形

图2-26 夸张变形

图2-27 强化主观色彩

图2-28 平面化处理的装饰效果

图2-29 平面化空间形态

图2-30 化立体为平方

图2-31 化立体为平方

图2-32 构形的提炼

动态、明暗、空间、质感等，需要有观察、分析和既括的能力，也可以说，需要扎实的写实基础和良好的色彩素养。

3. 色彩归纳的表现方法

（1）工具与材料：水粉颜料、水彩颜料、炳烯颜料或油画颜料以及调色盒与调色板、水粉笔与水彩笔、油画笔与油画刀和油画媒介等。纸张有绘图纸、水粉纸、水彩纸、白板纸或油画纸等。

（2）表现步骤：用铅笔起稿构图，确立基本形和大的阴暗关系。简化、提炼、归纳物象色块，这个阶段应注重画面的色块组合关系，明确色调的对比和调和关系，做到心中有数，意在笔先。一般从大的色块或明度高的色块开始着色，由大到小，逐渐具体化。在着色过程中要注意色彩明度、纯度及冷暖变化，控制好画面的整体表现效果，根据需要刻画、调整完成。刻画画面的主体部分，加强色块层次感；调整色块与色块之间的对比或调和关系，服从色调的整体效果。

平面化的表现方法既可是写意或抽象的表现，也可是具象或工整的表现，无论哪种表现，都不应拘泥于环境色的变换，而应着重于物象固有色明度、纯度的研究和画面的色彩组合搭配关系（图2-33～图2-36）。

图2-33 起稿构图

图2-34 归纳物象色块

图2-35 着色

图2-36 最终效果

（3）综合表现：在众多的表现方法中，具体选择哪种方法来表现，应根据作者的表现意图和所表达的对象的性能及质感、色彩而定。实际上，在色彩设计的训练中，往往是多种表现方法的综合运用居多，因为这样会增加画面的视觉感染力，更好地传达出设计思想。一般来讲，有两种以上的表现方法出现在同一画面上，我们称之为综合表现。在运用综合表现方法时，应注意以某种方法为主，其他方法为辅，使画面在变化中有统一感，以免造成杂乱无章的感觉（图2-37）。

2.1.3 设计色彩的解构与重组

色彩解构和重组是色彩设计的一种重要训练方法，是训练设计师运用形象思维、逻辑思维和创造性思维的一种手段。它使设计师在复杂的色彩环境中，能找出表现其感情和精神的色彩本质，在整合色彩的同时，提高分析和解剖色彩的能力，使其成为色彩表现符号，它是人类对色彩认识的升华。

解构色彩包括两个过程，一个是色彩解构，另一个是色彩重构，即解构是一个采集、过滤和选择的过程，在此过程中，对物象中的元素信息进行采集、分析。后续阶段的重构则是通过提炼、归纳、取舍或主观设色，逐渐改变自然形象色彩的客观状态，而形成人为的色彩关系，将原来物象中的色彩元素注入新的组织结构中，重组产生新的色彩形象，但仍保持原有事物的特征，目的在于将原有的视觉形式纳入预想的设计轨道，重新组合出带有明显设计倾向的崭新形式。在色彩的解构与重组的构成中，也是有一定的构成规律可循的。

（1）减：将客观物象进行分解，减去其丰富的色彩层次，提炼出画面所需的色彩。

（2）增：根据画面的需要，排除自然形象对客观色彩状态的制约，增设主观色彩。

（3）改：从客观物象中归纳、提炼的色彩不一定适合画面的需要，可灵活改造原有色，故可灵活改变原有色彩，创造出适合的主观色彩。

（4）变：变色是结构与重组色彩变化中必然的指向，可根据画面的需要主观地进行色彩变化，以呈现出最佳的人为构成的视觉效果。

通过解构和重组能让我们表现出极富个性的对色彩的敏感，可以不断获得极新鲜的色彩搭配和形体方面的效果，同时，能有效地摆脱原有的自己认为比较习惯的配色方法，从而使色彩的运用更为广泛。另外，分解大师绘画作品中的色彩以及学习和研究传统图案和民间艺术配色经验，也同样可以从中学到新的东西。当然，色与色之间的

排列方法、图形、材料、质感等对色彩的表现也多有影响（图2-38～图2-42）。

图2-37 综合表现

图2-38 植物明暗变化的色彩取舍重构

图2-41　年画色彩的取舍重构

图2-39　昆虫的色彩取舍重构

图2-42　动物保护色的取舍重构

2.1.4　课题作业

1．静物色彩归纳

作业要求：

（1）以一组静物为对象，由写实绘画开始，到单色归纳、多色归纳。

（2）归纳过程可采用不同的点、线、面等技法，形象写实或异变等手法，引导学生尝试主观地表现色彩设计。

（3）归纳、提炼色彩，通过对色的概括或限制，浓缩于画面，表现出明朗、概括、整体的效果。

（4）色彩可在归纳的基础上，作较为主观的发挥。

2．解构自然色彩

作业要求：

（1）搜集一幅鸟兽虫鱼的图片，采集其美丽自然色彩的特征要素，标出解构后的色量条形分布图，重新整合画面，塑造出一幅具有构成美感的色彩画面。

（2）作业尺寸：20 cm×20 cm。

图2-40　昆虫的色彩取舍重构

3．解构京剧脸谱

作业要求：

（1）通过对京剧脸谱知识的了解，根据一幅或多幅京剧脸谱图片，解构其色彩与形式，挖掘出其最能代表祖国传统京剧色彩文化特征的色形，重新加以组合，整合出一幅别具特色的反映京剧脸谱文化的构成作业。

（2）作业尺寸：20 cm×20 cm。

2.2　设计色彩的运用规律

2.2.1　设计色彩应用的特性

色彩是使设计产生视觉冲击力和艺术感染力的重要前提，它具有先声夺人的力量，是设计艺术形式美的重要表现要素。作为专业性与针对性较强的设计色彩，有如下几个特点：

（1）真实性：色彩具有很强的、令人信服的再现客观事物的力量，易于发挥设计形象的感染力（图2-43、图2-44）。

（2）实用性：以设计的实用性为前提，采用针对性较强的训练方法，进行与专业相关的课题剖析，如在写生时加强对色调的研究及对色彩的分割、重组等训练。设计色彩应用面广，它不只应用于设计艺术，也可应用于整个造型艺术领域。值得注意的是，在色彩的使用上要讲究实用效率（图2-45、图2-46）。

（3）认知性：设计作品借助于色彩的不同处理，易于让观众认知、识别，有助于创造有个性的设计形象，使受

图2-44 布艺的色彩

图2-45 色彩的实用性

图2-43 自然中的色彩

图2-46 色彩的实用性

众对产品及企业的印象固定化（图2-47、图2-48）。

（4）情感性：从视觉心理来说，色彩可以诱发人们产生多种情感，有助于设计作品在信息传达中发挥感情攻势，刺激欲求，达到促成销售的目的（图2-49、图2-50）。

（5）鲜明性：鲜艳的色彩有助于使设计作品引人注目，使其给人留下良好的第一印象（图2-51、图2-52）。

（6）审美性：美的色彩能给人带来视觉上的和谐、舒适、赏心悦目，能满足人的精神享受和文化艺术的发展要求（图2-53、图2-54）。

（7）科学性：设计色彩的理论基础是建立在现代科学研究的成果之上的，特别是光学、化学、生理学、心理学、美学、市场学中与色彩有关的部分，是设计色彩基础理论的重要组成部分。它的研究必须接受唯物主义和辩证法的科学思想的指导，一切从实际出发，理论联系实际，在实践中检验、应用和发展理论。同时，设计色彩理论和实践也离不开现代科学技术的帮助，如计算机、化学、印刷，还有市场营销学等（图2-55、图2-56）。

（8）创造性：这是设计色彩训练的主要特点和最终目的。未来的设计师只具备一般的表达能力、表现素质是不够的，还应该具备与众不同的思维能力，并且能用创造性的色彩语言来表达自己的意图。色彩源于生活和对自然色彩的科学研究，前人和当代人的研究和创造只能作为参考。因此，我们不能简单重复前人，要紧跟社会的发展变化和市场的需要，不断创新，有所作为，只有这样才能成为一个真正的设计艺术家（图2-57、图2-58）。

2.2.2　设计色彩应用的种类

色彩在设计中的应用种类有很多种，从色彩属性上可以分为无彩色和有彩色；从色彩数量上可以分为单色和多色；从色彩表现上可以分为写实色和夸张色等。以下是几种具有典型意义的应用种类。

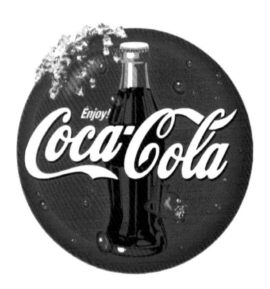

图2-47　易于识别的可口可乐的标志性色彩

图2-48　雀巢咖啡的色彩

图2-49　金色给人以华贵的视觉感受

图2-50　绚丽的全色谱能引起人的购买欲

图2-51　红色凸显辣的味觉，最火爆的颜色

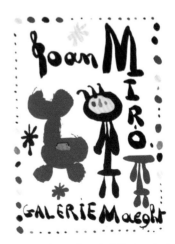

图2-52　米罗的作品色彩单纯，流露出儿童般的天真、愉悦

图2-53 色彩鲜明的展览会海报

图2-54 明亮、柔和的粉红色系，表现出女性的温柔

图2-55 银色使画面充满现代气息

图2-56 蓝色与弧线的构成，体现了工业科技的可能性

图2-57 创造性的色彩语言

1. 无彩色运用

无彩色运用就是用黑白灰的色彩方式进行设计表现。无彩色传达了一种特殊的视觉张力、纯粹的视觉美感，有一种彩色无法取代的厚重与深邃，具有极强的视觉识别力度，它在多彩的世界里显示出独特的个性，成就其独特之美。它既具有传统、稳定、规范的感觉，也具有前卫、艺术、现代的印象。在许多设计师的心里都有着一种单纯的黑白情节，图形在无彩的状态下最为纯粹，它抛掉了表面的掩饰与干扰，使信息传达单纯有力，在今天五彩缤纷的视觉环境中显得尤为突出（图2-59～图2-61）。

无彩色也常跟有彩色配合运用，两色系既有对比又易和谐，产生比较独特的视觉效果（图2-62～图2-65）。

2. 单纯色彩运用

单纯、简洁的色彩设计一直被认为是高品位、高层次的设计手法，单纯的色彩传达了更清晰、更准确、更集中

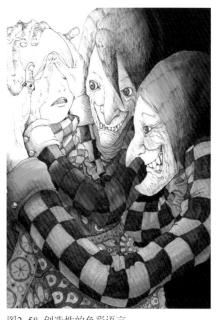

图2-58 创造性的色彩语言

图2-59 运用黑白图片使光感更强烈

图2-60 运用黑色加强了肌理效果

图2-61 花卉插图，运用黑白图片使设计形象更真实、细腻

图2-62 无彩色与有彩色组合，主体形象形成梦幻的感觉

图2-63 无彩色与紫色的组合，产生神秘感和浪漫气氛

图2-64 无彩色与绿色组合，表现了环保主题

图2-65 无彩色与蓝色渐变组合，增强三维效果

的概念。一方面，它突出了图形的效果，起到辅助图形的作用，强调了图形创意的完整与力度；另一方面，单纯色彩的应用又带有一种近似于黑白新闻摄影的味道，同样传达了一种厚重、深邃的视觉感受。所以，许多平面设计大师在设计海报时，经常采用单纯色彩作为色彩的应用模式。

应用单色可以统一图片之间的视觉感受。此外，单色调的图片应用很广泛，因为单色既抹去了图片中的一些细节，又简化了印刷工序（图2-66、图2-67）。

3．两色和三色运用

在设计中，两色和三色的运用同样受到设计师极大的关注，它既保留有色彩的纯粹性，又可以在色相、明度和纯度上增加视觉对比，使画面更丰富、活跃，使冲击力加大。常见的两色运用有单一彩色加无彩色（如红色和黑色）、邻近色（如黄色和红色）、对比色（如黄色和蓝色）、互补色（红色和绿色）等（图2-68～图2-70）。

三色运用是在两色的基础上多了一种色彩，经常是两种彩色加无彩色（如黄色、红色和黑色，红色、绿色和黑色），三原色的运用也深受欢迎（如黄色、品色和青色，红色、绿色和蓝色），此外，双色调与有彩色和无彩色的运用也很广泛（图2-71、图2-72）。

4．全彩色的运用

人们总是被七色彩虹的绚丽所打动，这种源于人们本能的视觉感受也经常被应用于平面设计中。试想在一幅设计中，能用上整个色环的各种颜色，势必会带来多彩、兴奋、全面的视觉印象。全彩的使用形成了特殊的画面色调，一般没有特别明确的色彩倾向，给人一种丰富多彩的感觉。有时，为了能使众多不同色相的色彩笼罩在一个完整的画面中，会使用增加无彩色或扩大其中某一色彩或使用色彩渐变等方法进行调和处理（图2-73～图2-76）。

5．写实色彩的运用

写实色彩的运用是指依据设计的主题或内容采用与其紧密相关的色彩或实景图片进行设计，它与色彩象征与联想有关。写实色彩主要来源于设计中摄影图片的运用，给人以真实可信感。所以，写实色彩的运用可以明确地表达主题，色彩的联想与概念表达准确无误，使设计更贴近主题、贴近生活。在食品领域的设计中尤为明显，如黄色表示柠檬，橙色表示鲜橙，红色表示草莓，绿色表示苹果，紫色表示葡萄等（图2-77、图2-78）。

6．夸张色彩的运用

夸张色彩的运用是相对于写实色彩而来的，是"反其道而行之"。夸张色彩重在标新立异，常用于招贴作品中，将图形的写实色彩采用夸张手法改变成另外一种色

图2-66 时尚的有明确色彩倾向的单色,增加了产品的魅力　　　　　　　　　　　　　　　　图2-67 统一的暖色传达出温暖平静

图2-68 有彩色和无彩色组合运用　图2-69 邻近色组合运用　　图2-70 对比色组合运用　　图2-71 主从分明的三色组合运用

图2-72 互补色的敌对状态,通过　图2-73 全色相的色彩布局带来节日般的欢快心情与热闹气氛　　图2-74 光谱色的提取与再生
黑色得到统一

彩,使图形具有多重含义。夸张色彩在运用时绝不是随意而为的,一定要考虑主题、环境、审美情趣以及个性表达等因素(图2-79～图2-81)。

2.2.3 设计色彩应用的原则

　　色彩的对比与调和是色彩设计的形式美基本原理,处理好对比与调和的关系,就是色彩应用的基本法则。常见的法则在平面设计中主要有以下几种:

1. 均衡原则

　　色彩的均衡原理近似于物理学中的杠杆原理,是设计作品中各种色彩所占据的分量,包括面积、明度、纯度的配置

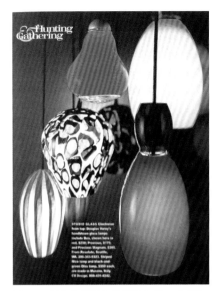

图2-75 黑色协调着各种鲜艳色彩，画面统一　图2-76 鲜明的色彩通过添加黑色的方法进行调和处理

图2-77 统一的写实色彩传达出优雅的品牌特征　图2-78 简化的写实色彩渲染出彩妆的冷艳

图2-79 红蓝两色渲染出一个异常的神秘世界　图2-80 夸张的色彩意在张扬个性

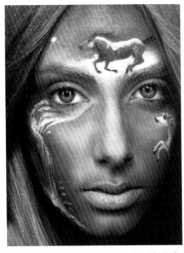

图2-81 夸张的色彩意在图形双关设计　图2-82 色彩分布遵循均衡的原则　　图2-83 色彩分布遵循均衡的原则

取得平均布局或者总体感觉上的均衡。色调视觉重量感的平衡是重要的分布原则，是建立在色彩心理和视觉经验的基础之上的，应以画面中心为基准，向左右、上下或对角线做重量相当的配置。但要注意的是，色彩构图的均衡并不是指各种色彩的占据量，包括面积、色相、明度、纯度等的强弱配置完全均等（对称式除外），因为这样容易产生疲劳、无力、无趣、呆板的感觉。正确的处理方法是根据设计的需要取得总体感觉的平衡，像大面积的较轻的色与小面积较重的色，同样可以求得平衡（图2-82、图2-83）。

图2-84 小面积的红色左右呼应

2. 呼应原则

画面中任何色块均不应孤立存在，也不能只出现一次，一个色块应出现两次以上并彼此呼应，产生联系，使色彩成为有机整体。色彩呼应的方法有两种：局部呼应和全面呼应。局部呼应是指同种色块在空间中的重复出现；全面呼应是指各种色彩混合同一种色素，产生内在的联系，具有同一种色彩倾向。色彩的呼应使画面中各设计元素产生色彩的共鸣，是色彩调和的重要手段，使画面产生色彩布局的节奏韵律感（图2-84、图2-85）。

图2-85 高纯度的色彩，通过蓝色达到统一呼应

3. 主从原则

画面色彩应有主次区别，要分清主导色、衬托色（色调基色）和点缀色。衬托色（色调基色）形成画面大的色彩倾向，它起到一种衬托作用。主导色往往是衬托色的对比色。主导色虽然面积小，但它是画面的色彩中心，是画面色彩的高潮处，起领导作用。主导色可以与主体物重合，也可以不重合。点缀色一般面积很小，对色调不构成大的影响，但可改善局部面貌，如在暗浊的色块处点缀一小块纯色，这里顿时会有生气（图2-86、图2-87）。

4. 节奏原则

画面色彩要有强、中、弱的节奏变化，才可形成美

图2-86 紫色的主导色与黄色的衬托色形成鲜明的对比

图2-87 梦幻般的主色面积不定大，但作用却很大

图2-88 画面依靠明度变化产生了节奏感

感。画面中若尽是"强音"，则热烈亢奋、躁动不安；若尽是"弱音"，则萎靡衰败、软弱无力；若尽是"中音"，则柔和温吞、含蓄丰富。强、中、弱三者在画面中结合，才有好效果（图2-88、图2-89）。

5. 层次原则

色彩的层次是指设计中的色彩所体现出的前后关系，与色彩心理感知的前进、后退感有关。暖色、纯色、亮色、大面积色一般具有前进感；冷色、含灰色、暗色、小面积色一般具有后退感。但这也不是绝对的，有时色彩的相互衬托关系是起决定性作用的，如黑色上的任何明亮色彩都会有前进感。事实上，色彩的层次表现主要依靠明度对比，在运用时可以从自然色彩的明暗变化中寻找规律（图2-90～图2-92）。

2.2.4 课题作业

选择两段不同节奏、风格的音乐，用色彩表现出对音乐的理解。

作业要求：

（1）把自己最喜爱歌手的音乐，通过均衡、节奏和层次等原则合理搭配，构筑一幅能够体现这个音乐所要传递的精神内涵的同质异构作品。

（2）构图完整，色彩配置合理。

（3）作业尺寸：20 cm×20 cm。

图2-89 画面通过色彩的重复形成韵律美感

图2-90 明度的对比使画面产生强烈的层次感

图2-91 明度的对比使画面产生强烈的层次感

图2-92 通过色彩自身明度的变化产生了层次感

第3章 设计色彩应用

对于今天的人来说，可谓生活在五彩缤纷的世界里，从服装到家居，从室内到室外，大到一个城市，小到身边的日用产品，无不被色彩所包围，色彩用它的丰富表现力影响着人们的生活。对于设计师来说，设计是一种表达方式，产品设计则是根据设计思维，用图稿、模型或样品的方式来实现其想法，最终由市场、流通、销售等环节来实现与消费者的沟通。在这个沟通的过程中，产品的色彩越来越起到重要的作用。产品的色彩设计是指在商业、工业或生活方面，以发挥色彩的功能效果为目的而有计划地运用色彩。特别是近年来，色彩与图形正改变着产品的形象并带来了一场"色彩革命"，吸引着消费者的眼球，色彩已成为产品设计开发与规划过程中的一个重要组成部分。

产品的价值由物质价值和知识价值组成，产品造型与产品色彩相辅相成，色彩设计正是其知识价值的体现，甚至使原本普通的一个产品设计，通过色彩与图形，成为一个时尚产品，大大增强产品的附加值，成为引领潮流的设计。

每个阶段不同的设计特点都反映在我们的日常生活中，从衣服到音乐再到室内装饰，随着我们的欲望、要求、品味的不断变化，人们对色彩的要求也随之发生改变，环境、建筑、产品、时尚等风格也将随之不断变化。一个设计师，不但要掌握产品色彩的基本知识，更重要的是找到新的和有效的方式去设计出消费者明天想要的产品（图3-1～图3-8）。

图3-1 灯

图3-2 家具设计

图3-3 沙发

图3-4 架

图3-5 盘子

图3-6 蜡烛

图3-7 钟表

图3-8 椅

3.1 色彩与企业形象设计

CI是企业形象战略的统称，由以下三个方面构成：MI（Mind Identity）——经营理念识别，BI（Behaviour Identity）——经营活动识别，VI（Visual Identity）——整体视觉识别。三者相辅相成，缺一不可。VI是其中的一个部分，是企业的整体视觉形象，它包括企业标志、企业标准字、企业统一的标准用色三个大的基本要素，并将这三个基本要素具体运用到企业的各项事务和对外宣传活动中。

VI是由两大部分组成的，一个是基本设计系统，另一个是应用设计系统。我们还可以用一棵大树来作比喻：基本设计系统是树根，是VI设计的基本元素，应用设计系统是树枝、树叶，是整个企业形象的传播媒体。

3.1.1 VI中的要素与色彩的构成

企业视觉识别系统的基础要素：企业名称、图形标徽、企业名称标准字、企业基本造型（吉祥物和辅助图形）、企业色彩系统、标志与标准字的组合。在基础设计系统中又以标志、标准字体、标准色为核心，一般称为VI

的三大核心。整个VI设计系统完全建立在其三大核心所构成的基础上，而色彩就像一根导线，贯穿于这一系列要素的始终（图3-9）。

企业视觉识别的应用要素，即具体的项目实施展开，它包含了办公事务用品、环境要素、员工服饰规范、交通工具的统一视觉规范和禁用范围等。它的内容丰富，涉猎广泛，潜移默化的色彩形象辅佐各个要素环节，使企业从内部到外部形成一个整体，对内凝聚员工个体的向心力，使员工产生归属感和责任心，激发员工的使命感，从而提高生产工作效率，对外优化企业形象，产生美好的认同感和价值观，是再现企业理念和企业文化的内外兼修的重要部分。

VI系统色彩由两部分组成：标准色与辅助色（图3-10）。

标志设计是VI设计的核心，其色彩应用基本上决定了VI色彩，通常会以标志色的色彩为标准色的主要色调，再加上辅助色，就构成了VI色彩的完整体系（图3-11）。

图3-9 麦当劳黄色的标志与红色的组合，具有强烈的食欲和商业信息

图3-10 麦当劳VI应用

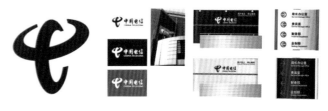

图3-11 中国电信VI系统

3.1.2 VI色彩配色的功能

企业标准色是指企业指定某一特定的色彩或一组色彩系统，运用在企业的视觉传达设计上，通过色彩的视觉刺激和心理反应，表现企业的经营理念、组织结构和经营内容等物质。由于企业的标准色具有科学化、差别化、系统化的特点，因而其在企业的信息传达的整体设计系统中具有极强的传播和识别功能。

1. 传播功能

创造性地开发和运用标准色的组合，通过色彩的色相、彩度、亮度三方面的和谐匹配，在其中注入企业理念的情感倾向和理性意味，这样不仅能强化企业识别标志、企业识别系统、企业识别形象的吸引力和传播力，而且能极大地加强企业生产经营、运行实态、行为方式的约束力和激励性，实现形象化的管理。正如日本富士公司在其FUJI的标准名称中，以绿色象征富士公司扬长避短的发展战略和主导原则，以红色象征富士公司设计超前、后来居上的企业素质和营销前景，而且以小条带红色和大块面绿色的生机盎然的对比组合，塑造、渲染、传播富士公司及其产品青出于蓝而胜于蓝的审美识别形象（图3-12、图3-13）。

2. 识别功能

人们对于色彩的感知和联想赋予了色彩以象征的或设定的指示意义，使色彩成为人类独有的语义传播信号和视觉传播媒介。红色醒目，令人警觉，黄色和谐，激活大脑，绿色明快，使人跃动，所以说，色彩具有感知、辨识的认知效应。如美国的可口可乐饮料公司的红色，洋溢着青春、健康、欢乐、向上的气息；柯达胶卷的黄色，充分表现了色彩饱满、辉煌的产品特征；泛美航空公司的天然色，给予乘客快速、便捷的印象；中国人民银行的红色，表现出了民族传统、实力、圆满和信心；邮政的橄榄绿，给人以安全、准确、便捷的感觉。设立标准色的目的在于依靠这种微妙的生产力量来树立企业品牌或商品所期望建立的形象，作为企业经营的有力工具（图3-14）。

3.1.3 视觉识别系统色彩的设定

（1）调查分析阶段：对企业性质及其色彩环境进行

图3-12 南非世界杯VI系统

图3-13 中国平安保险VI手册及应用

调查分析，确立企业色彩系统的定位，包括对企业现有标准色的使用情况，公众对企业现有色的认识，竞争企业标准色的使用情况，企业性质与标准色的关系，市场对企业标准色的期望，宗教、民族、区域习惯等忌讳色彩等诸方面。

（2）概念设定阶段：以色彩的象征意义结合企业的性质进行设定，从而确立与企业形象相匹配的色彩系统。

（3）模拟测试阶段：对企业色彩系统进行测试评估，了解目标群体对它的反映，评价其是否与企业定位相符。

（4）管理及实施监督阶段：对标准色的使用作出规范，并监督系统的执行情况。

VI的色彩应该具有鲜明的个性和行业属性，是协调企业内部机制与外在形象统一的介质，它始终如一地贯穿于企业视觉形象中，对塑造企业特有的经营理念和经营方式起到视觉传达的作用。在标准色的设定阶段，由于会受自身生活经验、传统习惯等因素的影响，人们会对色彩产生联想和抽象的感情，因此，标准色的选择还应注意以下几点：

1）注意各颜色本身所含的个性特征，以使其较好地与企业的经营理念结合，避免出现较大的偏差。一般而言，红色容易让人联想到火焰、太阳、血、红旗、辣椒，包含热烈、青春、积极、革命、活力、健康的抽象感情；橙色让人联想到橘子、柿子、秋叶，包含快活、温情、欢喜、任性、疑惑的抽象感情；蓝色让人想到天空、海洋；紫色让人觉得高贵、优雅；白色纯情；灰色平庸等。这些联想，对于色彩的运用和诉求具有极大的影响力。

2）标准色的开发，应避免和各国的民族偏好冲突。在法国，人们不喜欢绿色，因为它会使人想到纳粹军服，那里的男孩惯穿蓝色，小女孩惯穿粉红色。法国还忌讳绿色的地毯，因为该国在举行葬礼时，有铺撒绿叶树的习俗。在荷兰，代表国家的颜色橙色、蓝色十分受欢迎，特别是橙色，在节日里广泛运用。瑞士十分喜爱三原色和同类色相配，并喜欢国旗上的红色和白色。巴西出于迷信，认为紫色代表悲伤，茶色象征着不幸。在马来西亚，黄色为王室所用颜色，一般人不能穿用。

3.1.4 课题作业

虚拟品牌案例进行VI色彩计划。

作业要求：

（1）可以从各种渠道进行收集，并综合色彩理论、心理知识进行色彩计划。

（2）注意色彩协调搭配。

（3）后期阶段分小组交流讨论，进一步完善色彩计划。

（4）作业尺寸：20 cm×30 cm。

图3-14 鲜艳的色彩指明了周边环境的区域方向信息

3.2 色彩与包装设计

据有关资料表明，消费者对物体的感觉首先是色，其后才是形，在最初接触商品的20秒内，人的色感为80%，形感为20%，由此可见，色彩具有先声夺人的力量。在商品的包装设计中，图形、文字等因素都有赖于一定的色彩配合，可以说色彩是包装设计的关键。色彩对消费者的心理也具有一定的影响，它能左右人的情感，成功的色彩设计往往能使人产生愉悦的联想。因此，色彩在商品包装中起着非常重要的作用。进行包装的色彩设计，我们应对色彩具有科学的认识，对色彩的功能性、情感性、象征性作深入的研究，有助于设计中色彩运用能力的培养。

3.2.1 色彩在包装设计中的基本功能

1. 色彩的识别功能

缤纷的色彩因在色相、明度、纯度上的差异性而形成了各自的特点，将这些特点运用在包装上，有助于消费者从琳琅满目的商品中辨别出不同的品牌。心理学中把消费者的注意分为有意注意和无意注意两种。当人们最初接触到某一商品时，大多是无意识的，即无意注意；但当消费者再次购买这一商品时，就会有意识地注意包装，尤其是对最先触动视觉的色彩产生有意注意。因此，商品包装色彩运用得当，会加深消费者的注意力，从而触发购买行为。

在包装的色彩计划的实施过程中，应用企业标准色是包装设计加强色彩的识别性、树立品牌形象的直接、有效的手段。目前的商业市场，处于品牌大战最激烈的时刻，

有设计师曾言："好的品牌包装远比一个推销员有用，它是识别商品的一面旗帜，是商品价值的象征。"实施品牌识别系统的色彩计划，有助于消费者迅速辨认出商品属于哪家公司、哪个品牌。如世界两大知名品牌的可乐饮料："可口可乐"的包装以红色为主调；"百事可乐"的包装以蓝色为主调，均利用了极其鲜明的色彩显示出自己的品牌个性，增强了包装的视觉感染效果（图3-15、图3-16）。

2. 色彩的促销功能

好的商品包装色彩会格外引人注目，因为色彩是直接作用于人的视觉神经的因素。当人们面对众多的商品，能瞬间留给消费者视觉印象的商品，必然具有鲜明个性色彩的包装。优良的商品包装色彩不仅能美化商品，抓住消费者的视线，使人们在购买商品的过程中有良好的审美享受，同时也起到了对商品的宣传作用，让人不经意中注意到它的品牌。因此，企业在进行商品的包装设计时，应该意识到色彩的重要性，作为设计师，则要尽量设计出符合商品属性的、能快速吸引消费者目光的色彩，以提高企业商品在销售中的竞争能力（图3-17、图3-18）。

3.2.2 色彩在包装设计中的特性

1. 易记性

包装是产品的外衣，是无声的推销员，更是企业传达信息、树立企业形象的重要媒体。VIS系统中的标志、吉祥物、标准色、辅助色的规范应用，起着宣传、广告、销售作用，其色彩必须与企业营销战略关系保持一致，并在企业VIS指导下进行设计。有的包装营造氛围重点突出商

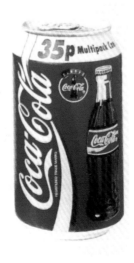

图3-15 具有识别功能的标志性色彩

图3-16 具有传统风格的包装色彩

标或牌名，有的包装直接以企业形象色为主色调，使色彩和企业间建立起一种认知联系，以达到配合产品销售、提高企业形象的双重目的，例如，我们提到红色会想到可口可乐，提到黄色会想到柯达（图3-19、图3-20）。

2. 形象性

商品形象色彩可让消费者了解商品的内容的信息，是最能传达商品特征的色彩，即暖色象征食欲，冷色象征理智等色彩心理。商品的形象色常常被列为"优先使用"的色彩，例如食品类包装，因为它会与味觉、嗅觉等心理感觉联系，所以其包装的色彩与商品的固有色十分接近，许多食品包装直接采用实物摄影图片来表现商品色彩特征

（图3-21、图3-22）。

3. 醒目性

进行产品的包装设计，依据色彩原理对设计色彩作客观的效果测试，经过市场同类产品调查，设计有别于其他品牌的色彩，求得符合醒目性的视觉条件，并充分考虑其独立性、差异性、竞争性的包装设计色彩，以求在琳琅满目的商品中脱颖而出，起到促进销售的作用（图3-23）。

3.2.3 色彩在包装设计中的运用原则

1. 依据商品的属性

包装色彩的商品属性是指各类商品都有各自的倾向色彩，或称为属性色调。尤其是同一类产品，当存在不同口

图3-17 与众不同的粮食包装，能够引起人们的注意

图3-18 鲜艳的包装色彩具有较强的诱惑力

图3-19 高反差的色彩凸显出文字，使人容易记住

图3-20 高纯度、高明度的包装色彩，醒目、易记

图3-21 色彩、图形与商品紧密相关

图3-23 互补色的使用使画面显得与众不同

图3-22 色彩、图形与商品紧密相关

味或性质时，往往要借助于色彩予以识别。

　　人们从自然生活中获取的认识和记忆形成了不同商品的形象色彩，色彩的形象性由此直接影响到消费者对商品内容的判定。因此，包装设计中对色彩形象性的把握是非常重要的。不同的颜色在视觉与味觉之间会存有不同的感觉，如果包装设计师运用得当，不仅能使商品与消费者之间形成一种心灵的默契，而且能使购买者产生舒适宜人的感觉。一般来说，糕点类食品包装色彩多选用黄色，因为黄色能促进食欲；纯净水等饮料包装喜用蓝色，因为蓝色令人感到凉爽。一瓶咖啡的包装，用棕色体现的味浓，用黄色体现的味淡，用红色体现的味醇，可见色彩对商品的品质具有一定的影响。

　　商品的形象色可以从一些色彩的名称中得以反映，如以植物命名的咖啡色、草绿色、茶色、玫瑰红等，以动物命名的鹅黄色、孔雀蓝、鼠灰色等，以水果命名的橙黄色、橘红色、桃红色、柠檬黄等，此外，还有天蓝色、奶白色、紫铜色。将产品的固有形象色直接应用在包装上，会使消费者获得一目了然的信息，如奶粉包装可用乳白色，柠檬饮料可选用柠檬黄等。这些将商品本身的色彩

在包装用色上再现的手法，最能给人以物类同源的联想，增加商品的表达能力，使人产生购买欲望（图3-24、图3-25）。

　　2. 依据消费对象

　　每一种商品都是针对特定的消费群体，因此，在进行包装设计时依据消费对象来进行定位设计就显得尤其重要，包装中的色彩设计亦是如此。不同的消费群对色彩的喜好也存有一定的差异，对色彩的好恶程度往往因年龄、性别、职业的不同而差别很大。根据一些调查表明，年龄是造成色彩喜恶的重要因素之一。人在幼儿时期，最喜欢高纯度的颜色，尤其是暖色，如红、橙、黄，但对白色、黑色就没有多大的兴趣。到了小学三年级左右，这种倾向便开始有所转变，慢慢喜欢白色以及高明度的颜色。小学高年级时，孩子们对色彩的喜好就已和成人极为相似了。至于青年人所喜爱的颜色，大都和40岁左右的人相近，如高纯度、高明度色彩，还有白色和黑色。当人到了50岁左右时，喜欢纯色的人便显著减少，一般由高纯度变为低纯度，由亮色变为暗色。

　　其次，性别也往往被认为是造成色彩好恶不一的另一

因素。但事实上,性别上的差异,不会在普通包装色彩的爱好方面造成太大的影响。虽然,男女在着装上的色彩差别很大,但那是由一些必须斟酌的场所和某些社会性的因素造成的。至于对色彩喜好的坦率表达,男女大体相同。有不少人认为,男性较喜欢冷色,女性则喜欢暖色,但这主要是基于色彩本身所带给人的联想:冷色显得刚毅,富有男性特征;暖色显得温柔,具有女性气质。所以,谈到色彩在性别上的差异,这点便是包装设计中或多或少应遵循的原则(图3-26、图3-27)。

3.依据地域习俗

同一色彩会引起不同地域的人们各不相同的习惯性联想,产生不同的甚至是相反的爱憎感情。因此,产品要占领国际市场,必须重视地域习俗所产生的色彩审美倾向。

以我国为代表的东方色彩具有很强的装饰性,是个衣着尚蓝、喜庆尚红的民族。中国人使用红色的历史最为悠久,民间对红色的偏爱,与我国原始的民族崇拜有关。红色具有波长最长的物理性能,它的色彩张力对人们的视神经产生强烈的刺激作用。古往今来,红色以它的光明与正大、刚毅与坚强的性格长期影响着我国的民族习惯。中国历史上,正色被视为上等,含灰色被视为低级,一般使用就必须追求纯度高的配色,高纯度、强对比成为中国传统的配色方法。这类配色手法,在现代包装色彩设计中应加以借鉴与吸收(图3-28)。

由于地域的差异所引起的对色彩的好恶不尽相同。同

一颜色在某些国家或地区极受喜爱,但以这种色系设计的产品包装若到了其他的国家或地区,却极有可能正是当地的忌讳色而不受欢迎。例如:西班牙喜爱黑色,瑞士却禁忌该颜色;荷兰、挪威、法国等国家都喜爱蓝色,但埃及却禁忌它。很多国家的消费者都认为食品包装的色调鲜艳为好,如意大利、哥伦比亚、缅甸等,但日本却不这样认为,反而对白色、灰色情有独钟,日本自产的食品包装很多就是用这些色调来表现。因此,出口商品的包装其色彩的选用尤其重要,投其所好,避其所恶,才能在产品竞争中占有绝对优势。

色彩如同音乐的旋律,明显地呈现出自己的语汇魅力,一个优秀的包装设计师除了具有艺术家对色彩审美价值的直接判断力,同时也应该具有把色彩作为一种视觉语言的表现力。对包装色彩的运用,必须依据现代社会消费的特点、商品的属性、消费者的喜好、国际国内流行色变化的趋势等,使色彩与商品产生诉求方向的一致,从而更加有力地促进商品的销售(图3-29~图3-34)。

3.2.4 课题作业

提取民俗色彩进行具有民族风格的食品包装设计。

作业要求:

(1)能根据不同商品性质进行合理的色彩设计。

(2)能充分体现出民族色彩的特点。

(3)作业尺寸:20 cm×30 cm。

图3-24 包装使用透明的材料,以商品自身的色彩打动消费者

图3-25 半透明的材质给包装的色彩增加了朦胧之美

图3-26 柔和的色彩是少女的喜爱

图3-27 沉稳的色调是中老年人的偏爱

图3-28 丹青色在东方被认为是典雅、秀丽的象征

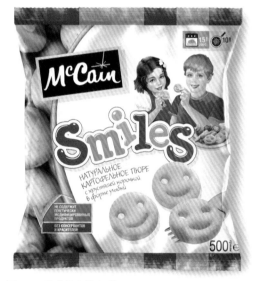

图3-29 诱惑儿童的色彩

图3-30 包装色彩

图3-31 包装色彩

图3-32 产品与包装的色调

图3-33 色彩的韵律

图3-34 色彩语言的表现力

3.3 色彩与服装设计

流行文化之间的相互渗透与影响已变得日益突出，服装设计作为流行文化的先锋，既是人体的包装艺术，又是张扬个性的文化载体。当今服装的作用已不完全是遮蔽身体和保暖，它的范围可以扩展到表达一个人的理念和传递信息。通过服装来获得时尚潮流的趋势，感受潮流的变化，其中，服装色彩起到重要的作用。服装色彩设计是以服装为产品对象，以色彩学的基本原理为基础，以人体为直接客体，以服装面料的肌理组合表现进行的色彩造型和创造的活动。服装色彩、款式、材料、服饰搭配等元素最终与人形成一个和谐的整体。合适的颜色能让你提升能量、加强磁场，与别人接触特别顺畅，很有可能决定你这一天的心情甚至运势，这很可能就是服装色彩的力量与魅力。常说"远看色彩近看花"，对于消费者来说，如果对服装的颜色不满意，款式和材料再好都可能要放弃选择，可见色彩起到了决定的作用（图3-35）。

图3-35 服装设计

3.3.1 服装色彩与肤色

一般来说，服装设计色彩要考虑与人之间的多种关系，人的肤色不同，黄种人的审美观是追求雪白的肌肤，而白种人想把自己晒成古铜色肌肤。其实不管何种肤色，选对色彩是成功的第一步。

对于肤色偏白的年轻男性来讲，选择桃红、橘红的衣服最为出色，红色能够使青白色的脸显得柔和、明亮，而对于这类肌肤，偏灰、咖啡色的颜色则略逊一些，容易将自己隐没。

在我们周围，偏黄的肌肤占了绝大部分，应该尽量少穿灰色调的衣服，否则会使皮肤显得更黄。紫色和玫瑰红对于偏黄的肌肤来讲是最忌讳的颜色，它会让你的肌肤看起来有蜡黄的感觉。偏黄肤色的人适合黄色调衣服，如淡咖啡色、棕色、金黄及芒果黄、橙黄等。另外，淡桃红色、淡黄色以及苹果绿、淡绿、草绿或翠绿的颜色也很适合此类皮肤。

偏深色的肌肤不适合穿咖啡色、深红色、绿色系的衣服，因为这些色系会使皮肤看起来更深沉，反而米色、白色、黑色这些比较基准的颜色比较适合。

3.3.2 服装色彩与流行色

谈到流行色，自然就会想到服装色彩，服装色彩与流行色之间似乎具有更加紧密的联系，流行作为一种文化，已成为服装设计过程中不可或缺的重要方面。由于流行色受到政治、经济、文化、地理等方面的影响，各方面之间的相互渗透与影响已变得日益突出，服装设计作为流行文化的先锋，在流行文化方面表现得更加淋漓尽致。流行色受到大众喜好倾向的左右，世界各地有不同的组织专门预测未来的流行色，并定期发布流行色。有影响的服装流行趋势发布机构主要集中在欧美发达国家，因流行趋势机构的定位不同，不同的流行色机构所推出的流行色会有所差异，形成了各自的特点。服装色彩应根据品牌的定位来选择流行趋势报告并加以运用，休闲装、运动装、内衣、童装等有自身的流行趋势报告，甚至针对同一类服装，不同的流行趋势机构的报告也会有所不同。选择好流行色、运用好流行色能够为企业带来巨大效益，同时也能够推动市场发展，提升消费者的色彩审美，满足人们求新、求变的心理（图3-36～图3-40）。

服装的流行色重要的一点是要获得更大的商业利益，进而满足人们的各种需求，并从中理解服装对现实的反映。无论是设计师还是消费者，通过流行色彩，更加关注服装所传递的内在信息与内在的精神，更加关注人们自我意识的表达。

图3-36 流行色与流行图案　　　　　图3-37 流行色与流行图案　　　　　图3-38 流行色与流行图案

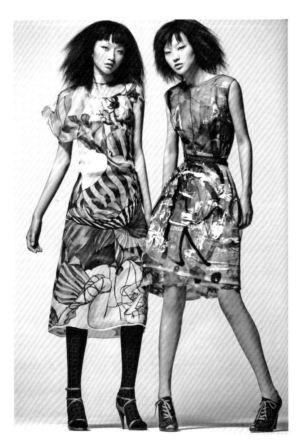

图3-39 流行色与流行图案　　　　　　　　图3-40 流行色与流行图案

3.3.3 服装色彩与灵感

灵感的获得直接影响到服装的色彩变化，灵感不仅仅是服装设计的一个启发点，它反映着设计师的创意、消费者的购买心理、流行的变化、企业的文化、品牌的风格、地域的色彩喜好等。将灵感转化为设计的概念，将设计的信息表达出来，服装的信息表达与设计概念并不是空中楼阁，它有很多的来源，如人的所见所想，设计师可以从身边的任何事物中得到设计灵感，转化为设计概念，也可以将一些已经存在的东西延伸和发展，使它在新的技术条件下得到新的创造，形成新的设计。如在服装和面料设计大师三宅一生（Issey Miyake）的服装中，皱褶就是他设计观念的一种诠释，皱褶常被设计师当作纺织品的缺点来对待，试图通过一切手段来避免面料的皱褶问题。但三宅一生则将面料的皱褶问题进行转变，将面料的皱褶转变成为一个设计概念，使褶皱从缺点转化为优点，构成一个特定的逻辑。由皱褶面料加工的服装没有合身的裁剪，有的只是一种外敛内畅的效果，这种褶皱面料所产生的无压迫和无束缚感，迎合了人们渴望保留自己的空间，又期待解放的服饰心理。同时，使服装的内在空间量得到瞬间的放大，服装从平面到立体在穿着中瞬间完成，而且具有很强的雕塑感（图3-41、图3-42），形成了三宅一生服装中的重要内容。

服装色彩与设计灵感有着密切的关联，同时为设计师的表现带来了与众不同的视觉效果。服装色彩设计与灵感的转化是主客观融合的再创造，在这个转化的过程中，会涉及诸多方面的因素，如自然与人文环境色彩、传统艺术的色彩典范、现代艺术表现以及流行时尚等方面的资讯等，要懂得借鉴、辨析、取舍。扩展艺术的境界，加强艺术手段的表现力，使生活的感受得到艺术的升华。如日本的森英惠分别以蝴蝶、玫瑰和日本的浮世绘为灵感的系列作品，反映出森英惠利用灵感与服装结合起来，表现出服装的优美色彩与造型（图3-43～图3-48）。而在灵感表现方面，很多时装大师将想象力发挥到极致，似乎有一种不达目的誓不罢休的感觉。设计师近年从各国传统文化、建筑、风俗人情、生活细节等方面汲取创作的灵感，设计出充满无限创意的时尚精品艺术（图3-49～图3-52）。

3.3.4 服装色彩与材料

在时装界，服装色彩与材料的结合也愈发重要，因为，在服装产业的背后，树立着庞大稳固的工业体系，新世纪的高科技发展带来了新型纤维技术、织造技术和后处理技术等，甚至如今的纳米技术、超声波技术、光热技术、生物技术等也已开始应用于服装业。但传统的材料

图3-41 三宅一生作品

图3-42 三宅一生作品

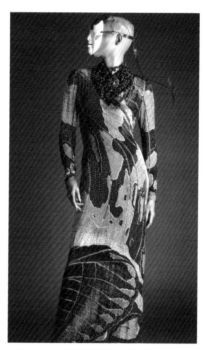

图3-43 森英惠作品

图3-44 森英惠作品

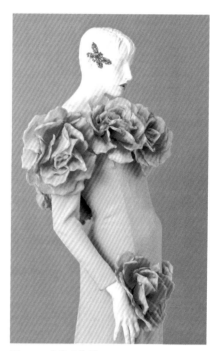

图3-45 森英惠作品

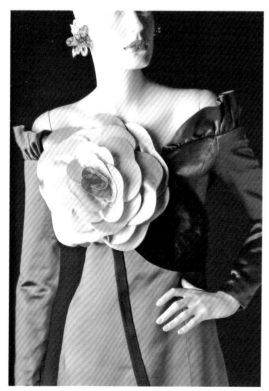

图3-46 森英惠作品

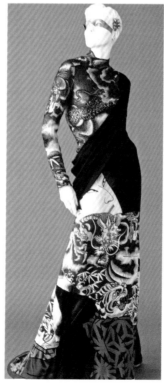

图3-47 森英惠作品

图3-48 森英惠作品

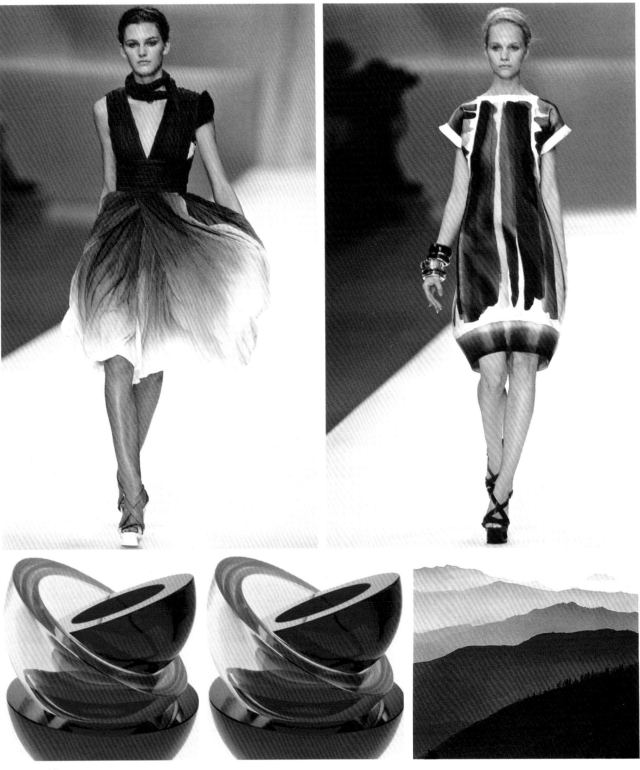

图3-49 时装

图3-50 时装

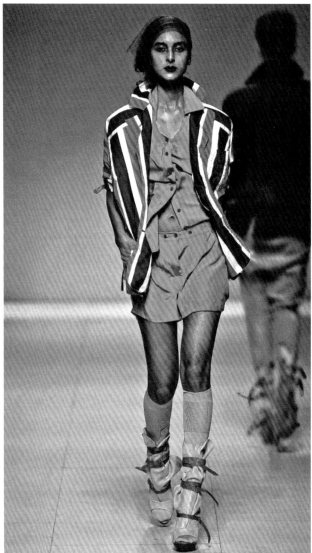

图3-51　时装

图3-52 时装

与工艺同样具有与众不同的美感，刺绣的质感、亮片的闪光、玻璃的晶莹、羽毛的轻盈等为服装色彩呈现出不同的材料美感（图3-53～图3-55）。

在服装色彩与材料结合上有很多经典的例子。服装设计大师克里斯汀·拉克鲁瓦（Christian Lacroix），在他的服装中多通过材料和色彩将不同思想、不同文化融会贯通，将复杂多变、充满戏剧性的设计与各种布料、色彩、风格拼置混合，在世界时装史上开辟了一个新时代。拉克鲁瓦尤其善用多重色彩与奢华素材，带有浪漫优雅的欧陆贵族气息。拉克鲁瓦的服装设计风格以高贵奢华为主，但又不失优雅的本质，拉克鲁瓦的高级服装再复杂、再华丽也会让穿的人感觉轻巧、自在（图3-56、图3-57）。

3.3.5 服装色彩与服饰

服饰与服装在人们的生活当中已形成一个统一的整体，有时服饰可成为"画龙点睛"的重要一笔，有时透过大量的服饰来表达其设计的理念。现在的服饰风潮甚至盖过了服装款式和服装色彩对人们的吸引力，如时尚大牌Louis Vuitton（路易·威登）的提包（图3-58）、爱马仕的丝巾等在时尚潮流中唱着主角。特别是2008年，北京的爱马仕"锦绣梦想"丝巾王国之旅的展览，原本只是服饰产品的丝巾，在这个展览上已成为了艺术品。给我留下深刻印象的是展览的陈列方式，它的陈列更像是一个丝巾的装置艺术，展览的设计者是旅法的美籍装置艺术家Hilton McConnico，这个展览是他的一个梦中场景的表现，他将一个个毫无关联的小故事组成一个整体的复杂故事，每一个场景承载着爱马仕的一个梦。在"世界之光"展厅中（图3-59），丝巾被做成中国特色的灯笼，又仿佛变成发光的蚕茧，蚕茧喷射出彩色的光芒照亮四周，蓝色的墙面上展示着表现世界各地民族风情的丝巾，仿佛将整个世界紧紧联系在一起，丝巾已成为一种文化的载体，传递着人类的情感。最后一个展厅中，黑白两极与彩虹般的色彩同时出现在一个空间中（图3-60、图3-61），四周的线条使人有些眼晕，似乎是宇宙间的无穷变化在这一刻爆发出来，深邃的哲理与多彩自然世界交织在一起相互变换。每一个展厅都是一个精彩的梦，20个梦形成了一个旅程。这个展览对爱马仕丝巾来讲，是一个锦绣梦想的展示，在这里丝巾已不再仅仅是商品的体现，而是文化历程的表达，人们已忘记了戴在它头上的"奢侈"二字。

虽说爱马仕的丝巾可以作为艺术品来表现，但服饰在作为一个消费品应用时，更重要的还是与人之间的关系，其色彩、造型、材质应与人的整体搭配相协调。因此服饰色彩设计与应用必须因人而异，要充分考虑到人的个性、肤色、环境等诸多因素，取得整体上的协调（图3-62、图3-63）。

服饰材料应用较为广泛，材料不同造成色彩的视觉效果以及视觉情感的不同，自然材质的原始质感给人在视觉与触觉上以质朴、厚实的亲近感，如石质、木制、皮革、陶土、羽毛等。人造材料给人以高科技质感，视觉效果与自然材质不同，如合成塑料、人造树脂、钛合金以及玻璃的光洁剔透、金属材质的坚实、塑胶材质的弹性与韧性等都是服饰色彩中的极佳材料，服饰的色彩设计要考虑到其自身材质的特性，材质所表现出的软硬感、明快感、忧郁感、华丽感、朴素感、冷暖感等色彩心理感受是服饰设计色彩不可忽视的方面（图3-64～图3-68）。

由于潮流的不断演变和个性消费者的不同喜好，服饰设计的艺术性和实用性、艺术性与时尚性相辅相成。同时，在现代设计大潮流的影响下，服饰设计呈现出不同的风格特点，反映着服饰的丰富性和不断变化的搭配效果，正好满足了新时代人们的需求（图3-69～图3-72）。

3.3.6 课题作业

1. 从服装时尚杂志中选择不同风格的服装品牌，提取色谱并借助色彩理论做出配色分析报告。

2. 从中国民间传统艺术中吸取色彩灵感进行服装配色计划。

（1）课题目的

通过课题的学习，基本了解服装色彩搭配所涉及的方方面面，通过收集、借鉴并进行色彩搭配练习，进一步了解品牌与服装色彩、服装风格与服装色彩、服装色彩与流行趋势之间的影响与联系，熟悉影响服装色彩设计的多种因素。学会提取、分析流行色，了解中国民间传统色彩的特点并做出服装配色计划，将服装色彩作为设计元素更好地运用在服装设计中。

（2）课程知识点

了解影响服装色彩设计的因素，分析年龄、性别、季节、性格、肤色、文化、环境、服饰等诸多因素对服装色彩所起到的作用。

流行色的概念，英文名称是Fashion Colour，意为时髦的、时尚的色彩，在一定的时期和地区内，被大多数人所喜爱或采纳的带有倾向性的几种或几组时髦的色彩，即合乎时代风尚的颜色。流行色反映着一定时期内的社会政治、经济、文化、艺术、科技等背景下的社会心理，并对消费市场起一定的主导作用。它是一门涉及光学、化学、生理学、心理学、美学、市场商品学、预测学、社会学、

图3-53 珠绣

图3-54 补绣

图3-55 珠片绣

图3-56 时装

图3-57 时装

图3-58 路易·威登提包

图3-59 丝巾展示

图3-60 彩虹般的色彩

图3-61 白与黑

图3-62 皇锦丝巾

图3-63 皇锦丝巾

图3-64 服饰材料

图3-65 服饰

图3-66 服饰

图3-67 服饰

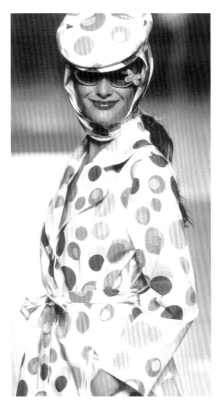

图3-68 服饰

图3-69 时尚提包

图3-70 时尚提包

图3-71 时尚提包

图3-72 时尚提包

物理学等学科的综合性科学。

　　了解流行色呈现出动态性、广泛性和周期性的特点。

　　（3）课题要求

　　作业1选择三个不同服装品牌系列进行色彩提取和归纳，形成五个服装配色系列色谱；作业2流行色谱及民间色彩各一组，使其成为一个服装配色系列。

3.4　色彩与工业产品设计

　　就批量生产的工业产品而言，凭借训练、技术知识、经验及视觉感受而赋予材料、结构、构造、形态、色彩、表面加工以及装饰以新的品质和资格，叫做工业设计。工业产品设计是伴随着工业革命的出现而兴起和发展的，是工业时代科学技术与人类文化艺术发展相互融合的边缘学科之一。特别是现代工业产品设计，很多都表现为多学科综合，体现出交叉学科的发展趋势，不同领域的科技发展使工业产品在造型、色彩、图案、装潢等多方面因素中呈现出新的产品面貌。但是，在众多的因素变化中，色彩仍然具有举足轻重的地位，毕竟色彩是最先吸引消费者眼球的，对消费者的购买行为和喜好程度起到一种心理的影响。产品设计要充分理解色彩的作用以及色彩对消费

者所产生的有形和无形的影响，对设计师来说，对色彩的选择需要考虑到产品的最终用途及市场目标，使产品真正被消费者所接受和喜爱。

　　在工业产品设计过程中，色彩、造型、功能等诸多因素共同影响着消费者的选择，消费者在选择产品时，总是希望产品能够带来生活的愉悦。在当今，时尚潮流、文化底蕴、科技进步等因素在产品设计中不断产生影响，产品的色彩已不是一个产品个体自身的需要，在保持产品设计独特性的同时，产品色彩甚至要考虑消费者心理以及与周围环境的协调，产品色彩的研究已成为一个不可缺少的内容（图3-73～图3-75）。

3.4.1　工业设计中的色彩特性

　　由于色彩在工业产品设计中的重要性，设计产品时要考虑到多种因素，不仅要避免与同类产品的雷同，还要考虑到产品给消费者使用带来的方便和愉悦感，甚至还要尽力使产品满足使用者的精神需求。因此，色彩的作用紧紧地与人的心理和环境联系在一起。

　　1. 差异性

　　每一种色彩都具有其独特的视觉语言，不同色彩的产品给人带来不同的心理体验，不同色彩的独特性，满足不同人群的差异选择。如LG冰箱产品外观上绽放的"盛唐

图3-73 产品色彩

图3-74 产品色彩

图3-75 产品色彩

纹"（图3-76），色彩雍容华贵且典雅别致，一改以往惯用的冷色系和无色色系。这款设计出自韩国著名画家之手，运用张扬的想象力，在花蕊处镶嵌的施华洛世奇水晶，更是神采怡然，宛如晴朗夜空的星云，这种艺术的质感正是精致的内在体现，在简约低调的气质和巧妙的搭配中渗透着与众不同。色彩在表现其差异性的同时，也显现出色彩的丰富性，在众多的产品设计中，运用丰富

的色彩相互衬托，如Joel Escalona设计的"跳舞的桌子"（The Dancing Table）（图3-77），运用三种不同的色彩以及桌面边缘波浪的造型表现出不同的气质。Kartell公司擅长用多种不同的时尚色彩表现产品，在它的系列产品中，色彩所具有的魅力充分展现出来了，如Lou Lou Ghost系列（图3-78）、Easy系列（图3-79）、Cindy系列（图3-80）等。

图3-76 LG冰箱上的"盛唐纹"

图3-77 跳舞的桌子（The Dancing Table）

图3-78 Lou Lou Ghost系列产品

图3-79 Eaey系列产品

图3-80 Cindy系列产品

2．装饰性

现代工业产品设计过程中，色彩的运用已开始强调与人、环境等之间的关系，工业产品的色彩由于产品的体量大小不同，在空间中所起的作用也不同，如家具、冰箱等大件产品的色彩已影响到整个空间色彩的变化，成为组成家居环境色彩不可或缺的一部分，甚至影响到整个空间的色彩变化，如设计师Deesawat设计的"green wall"（图3-81）。台灯、餐具以及家居饰品等小件的产品有时可以起到画龙点睛的作用（图3-82）。如今的工业产品在色彩运用上较以前已有很大的突破，首先是观念上的改变，观念的改变使人的设计思维打破传统的惯性，色彩与图形的大量应用，使产品更具有强烈的装饰效果，如ESTEBAN产品（图3-83），近年典型的例子如NOKIA手机，将时尚优美的花卉图形应用于手机表面（图3-84），把色彩与图形的审美性与产品的实用性紧密结合起来，取得统一、悦目的视觉效果，赢得时尚人群的喜爱，在当年的手机设计领域中开创和引领了新的设计潮流。技术的进步也为设计带来了设计的空间，过去相对单调的外形得以改变，使人耳目一新，不仅满足功能的要求，还为生活增添了艺术的气息（图3-85～图3-87）。

3.4.2 产品色彩与材质的关系

材料技术的不断研发与进步，通常是由某些独特的科学产物发展而来，或是由以往的材料不断发展而来。设计师的创造力可能会因老的材料而止步，新材料的出现为设计师带来了创造的机会，开拓了设计师的设计领域，为产品设计铺设了更为广阔的道路，使设计师在设计产品的时候获得更多的角度。材料的美感与色彩相结合，能够营造出产品设计的另一番魅力。Kartell公司的Lou Lou Ghost系列（图3-88）和Ami Ami系列（图3-89）采用不同的材质，多色与单色、透明与不透明的对比使材料的美感表现出来。在2009年的秋季巴黎家居博览会（Maison & Objet）上，以人体为设计灵感的产品设计概念成为设计师创作的源泉，采用不同的材质，充分挖掘新材料的特性，表现出另一个人体产品的世界。如Lervick设计的灯具（图3-90、图3-91）、Vladi Rapaport设计的"skull chair"（图3-92）、Jean-marie Massaud设计的"Glass Italia"（图3-93）以及各种家居产品（图3-94～图3-96）。而Kenneth Cobonpue设计的"Pigalle Easy Arm chair"（图

图3-81　绿墙（Green Wall）

图3-82　烛台

图3-83　蜡烛

图3-84 NOKIA手机

图3-86 镜

图3-85 产品设计

图3-87 暖气

图3-88 Lou Lou Ghost系列产品

图3-89　Ami Ami系列产品

图3-90　Lervick设计的灯具

图3-91　Lervick设计的灯具

图3-92　椅（Skull Chair）

图3-93　花插（Glass Italia）

图3-94　椅

图3-95 鱼缸

图3-96 吊灯

3-97），通过手工技术的延伸，新材料和传统工艺的结合，将不同材料的触感和质感充分体现了出来。新材料的应用影响着设计师的设计方法，并且营造出不同的情感反应，传统的材料在改变使用角度后，也能带来特殊的效果，Fillioux & Fillioux出品的家具外观装饰采用陶瓷材质（图3-98），将陶瓷的质感与家具的功能结合起来，形成了一种特殊的视觉美感。无论是新的材料还是旧的材料，产品材料自身的材质与肌理美感与色彩之间相互依托，似乎都渗透在产品的生命里，产品色彩、材质和表面处理一起构成了完美的色彩关系（图3-99～图3-104）。

3.4.3 产品色彩与光和环境

就颜色而言，没有好看与难看之说，判断颜色是否漂亮、好看，主要是看颜色与光及周边环境的搭配是否协调。很多的产品色彩和光有很大的关系，一是光源对产品色彩的影响，一是光源与产品共同作用带来奇特的色彩效果。生于荷兰，落脚伦敦的设计界顶尖人物Tord Boontje认为，一个好封面有提升设计产品等级的力量。他所说的"封面"，意指任何为产品增光的事物，不管是呈现的方式、外观包装或是一个真正的封面，就算是最无趣、最普通的东西，一旦用

新鲜或特制的设计封面美化，也将会改头换面，从只是"实用"升级到"热门抢手"。要认出Tord Boontje的设计很容易，不管是椅子或是其他产品，他的作品总会融入某种花的主题。他说："基本上我在找一种居住的浪漫感觉，不单单是花的图像，我对光穿过树林、雨后的气味、风啸声或身处深夜森林里的恐怖幻想也有兴趣，那是各种感官与想象的组合。"在Tord Boontje的产品设计中，与光的结合非常密切，单一的平面色彩通过光的介入变得浪漫，产品材质自身的色彩由于环境和光的变化也在改变着自己，此时产品和光线成为环境氛围的营造者（图3-105、图3-106）。

3.4.4 产品色彩与图形

近年来，在产品设计的领域中，根据流行趋势的研究机构的观察和统计，装饰性元素已开始回归到时尚产业，同时，也波及日常生活用品的设计。在20世纪早期，装饰性设计曾经达到了巅峰，但随着现代主义潮流的到来，装饰性设计逐渐回落。在时尚潮流的推动下以及对20世纪流行时尚回落的回应，当今产品设计的各个领域又出现了装饰风潮。这种图形的装饰是繁复之美与简约之美的融合，图案的每个部分按新的框架模式重新编织起来，简单

图3-97 椅（Pigalle Easy Arm Chair）

图3-99 家具

图3-100 家具

图3-98 陶瓷材质饰面家具

图3-101 家具

图3-102 产品设计

图3-103 产品设计

图3-104 产品设计

图3-105 产品与光色变化

图3-106 产品与光色变化

演绎着繁复，复杂重复着简单，你能从现代图案中感受活力。Tord Boontje设计的MOROSO品牌沙发面料图案和装饰花瓶图案充分体现出了图案的内在活力（图3-107、图3-108）。

当今的流行图形有的被称为时尚图形，这种时尚图形就是在特定时段内率先由少数人实验所形成的一种全新的视觉表达方式，而后来又为社会大众所崇尚和仿效的图

容，对其进行了现代化的视觉处理，让这些经典的花草、动植物图形仅仅保留了自身的外形轮廓，注重外形轮廓的美和造型，无论朴实优美、风韵自然，还是线条婉转流畅、疏密相宜，无不是高度概括的单纯的艺术，是靠提炼让人意会和想象的欣赏形式。装饰图形的使用不再被认为是一种犯罪，时尚变得更有魅力，设计也更具有装饰性。轮廓和植物相关的图形也改变了往日严谨、简单的线条，

图3-107 沙发面料图案

图3-108 花瓶图案

形，它引导着一种潮流和趋势。随着信息时代的到来，产品设计领域出现了多学科交叉的潮流，往往一个产品的设计会涉及众多的设计领域，从而也使不同设计领域的交流和沟通更加广泛，在这个过程中，各个领域的现代设计影响和丰富着时尚图形设计的内容，尤其是数码艺术的兴起，为图形设计加入了新的方式和方法。引人瞩目的惠普限量版HP Pavilion DV2800系列笔记本，凭借风格化的设计和创新科技，演变成具有鲜明风格、折射使用者个性与生活态度的标志，为消费者打造了最佳应用体验（图3-109）。

年轻的设计师们广泛吸收前辈大师们的经典纹饰的内

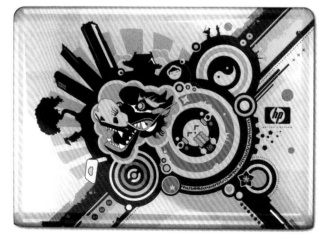

图3-109 惠普笔记本的时尚图形

模糊暗淡的色调，取而代之的是大幅度频繁使用的丰富色彩。所有的一切都意味着艺术开始回复到感性的一面（图3-110～图3-117）。

3.4.5　课题作业

1. 收集近五年著名品牌手机或著名品牌家电的图片资料并分析其色彩变化特点。

2. 选择一类生活用品（洗涤用品、小家电），提取色彩，并进行产品色彩的二次设计。

（1）课题目的

通过本章节的学习，通过收集、分析等方式，了解工业产品的色彩特点以及与消费者之间的关系，运用消费心理学、流行色理论知识体系进行产品色彩表现。

（2）课程知识点

产品的价值：物质价值和文化价值。色彩是文化价值的重要体现。色彩的附加值：色彩设计解决的问题是形象问题，主要的任务是解决产品的市场性问题。

（3）课题要求

作业1需要收集近五年来的手机或其他电器的图片进行色彩分析；作业2从选择的生活用品中进行色彩提取，根据市场的细化分析，进行二次色彩设计比较。

图3-110 个性化产品设计

图3-111 汽车外饰

图3-112 产品设计

图3-113 椅

图3-114 手表

图3-115 手表

图3-116 餐具上的图形

图3-117 餐具上的图形

3.5　色彩与环境艺术设计

人类赋予了色彩不同的性格特征，从某种程度上来讲，是人类将自身的性格给予了色彩。我们生活在一个大的环境中，环境中的色彩变化影响着人类的活动，一年四季，春夏秋冬，自然界在变化着自己的色彩，人类活动也随着季节色彩的变化而发生改变，甚至犯罪率与季节变化有着直接的联系。可见，环境色彩对一个城市、对每一个人都非常重要。

3.5.1　城市色彩规划

城市色彩是指城市的外部空间中各种视觉事物所具有的色彩，它是一个广泛、综合的概念，分为人工装饰色彩和自然色彩两类，包括建筑、道路、标牌、广告、服饰、绿地、河流等人文景观和自然景观的色彩，它们触及人们的活动空间，深刻影响着人们的视觉感受。狭义的建筑学中的城市色彩仅指城市内建筑物、构筑物的色彩。城市相对于乡村而言，有其自身特殊的功能，城市因功能、地理位置的不同，在色彩中也会有不同体现。人们天天生活在城市中，色彩随时都在影响着人们的生活情绪，城市色彩的美感已经成为城市规划中的重要组成元素，甚至城市色彩与城市犯罪率也有关系。更重要的是，城市色彩体现了当地居民的性格与城市的性格。如果没有成功的景观色彩设计，纵然建筑形式千变万化，规划布局严谨合理，也难体现出具有浓郁感情色彩的城市美来。

色彩在我们的生活中有着重要的作用，可以说，我们生活在色彩中，色彩的千变万化使我们的生活丰富多彩，同时也表达着不同的色彩性格。通过一个人的服装，可以传递出一个人的性格，对一个城市来说，建筑色彩就像一个人的外衣，不仅传递着城市的性格与魅力，诉说着城市

的历史与未来，还影响着人们的生活和情感。

1. 城市环境色彩规划中的自然景观和人文景观的结合

每个城市在其发展的历史过程中，都会受到气候变化、地理环境、文化历史、风俗习惯等自然景观和人文景观因素的影响，并由此而形成其独特的色彩基调和装饰风格。相对变化的自然景观色彩和相对稳定的人文景观色彩不断地调整和影响着这个城市人们的心理和情绪的变化，城市中的建筑、绿植、河流、桥梁、园林、交通工具等将城市装扮得美丽多姿。这些城市的景观特质，既表现出了不同城市的差异性，也表现出了景观特质的丰富性和多样性（图3-118～图3-124）。

在自然景观与人文景观相结合方面，很多城市做得非常好，如奥地利因斯布鲁克这个童话般的小城中，它的城市色彩与众不同，以其特有的色彩魅力丰富着人们的视觉，俯瞰小城，就像是彩色积木堆砌而成的，沿河有粉红、黄、粉绿、淡蓝、灰白等各种颜色的楼房相依相靠，像服装中的五彩花边一般嵌在小城的边缘，形成一条装饰的彩带（图3-125）。由于这些色彩纯度不高，且都添加有白色相协调，这样就和雪山的色彩融为一体了，更加显得色彩柔和而现代，传递出幽雅而清新的气息，像一首舒缓优美的色彩音乐，增加了小城的童话色彩和恬静的性格魅力，在这样的色彩中生活，心情会更加轻松愉快。走进小城，色彩开始随着建筑的变化而丰富起来，有的建筑似乎刚粉刷过般色彩明快（图3-126），有的建筑的色彩经过风雨吹打显得含蓄而成熟（图3-127），有的建筑则隐藏在树枝后若隐若现，带来一丝神秘色彩（图3-128）。在这个色彩和谐的小镇中，到处又充满着色彩的对比，

在小城中，像这样的装饰性极强的建筑比比皆是，同时还有很多现代图案也贯穿在小城的建筑中。使人印

图3-118　法国巴黎城市色彩

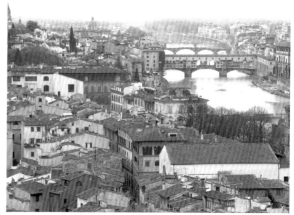

图3-119　意大利佛罗伦萨城市色彩

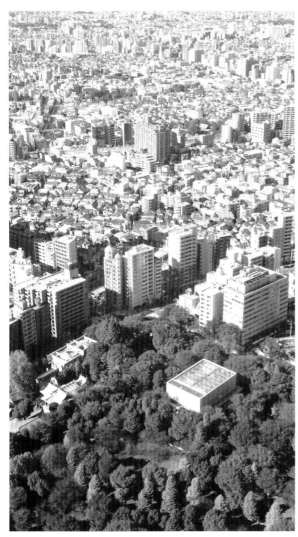

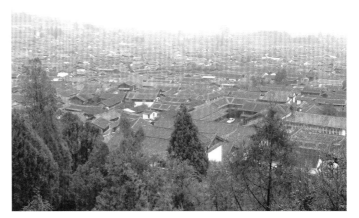

图3-121 中国云南丽江大研古城色彩

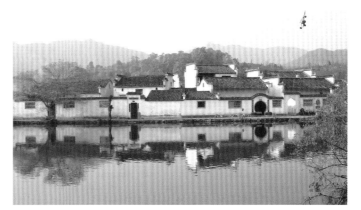

图3-120 日本东京城市色彩 图3-122 中国安徽黟县宏村——"中国画里的乡村"

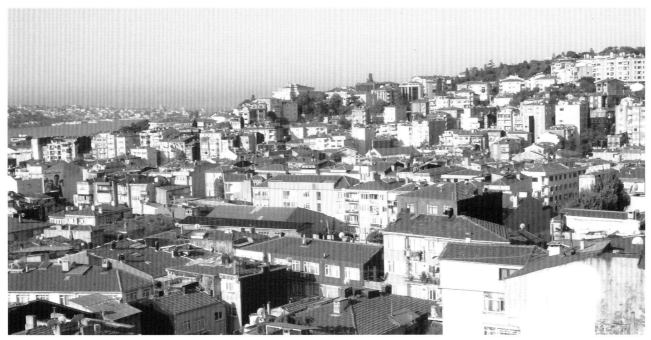

图3-123 土耳其伊斯坦布尔城市色彩

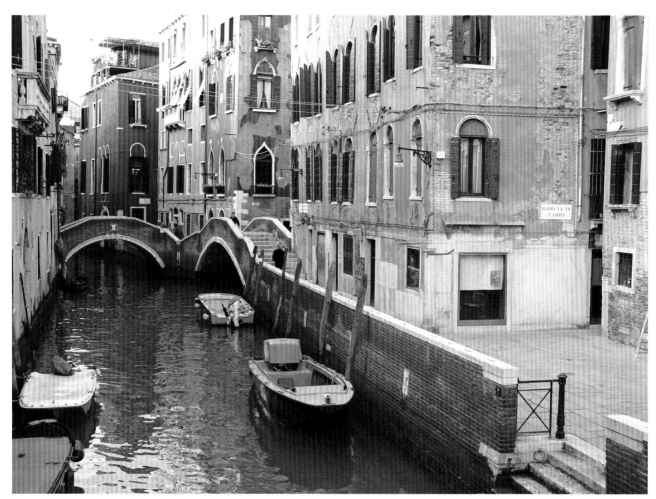

图3-124 意大利威尼斯色彩

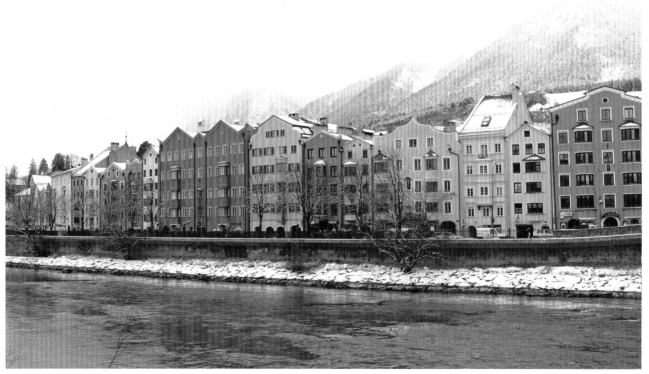

图3-125 奥地利因斯布鲁克——童话般的小城

图3-127 建筑上含蓄而成熟的色彩

图3-126 色彩明快的建筑外墙

图3-128 若隐若现的神秘色彩

象深刻的还有绘制在建筑上的图案装饰（图3-129、图3-130），同样体现出小城的独特魅力，各种图案风格的式样传递着小城的信息，特别是一些建筑图案，使人看起来真真假假、虚虚实实，时时散发着特殊的艺术气息。这样的图案渗透在小城各个角落，通过这些图案反映出小城的历史，折射出小城的文化，营造出小城的风格，塑造出小城的气质。

除了人文的色彩与图案，大自然有时也会通过自己的图案方式妆点小城（图3-131），这些大自然绘制的图案随着四季的变化而变化，色彩由嫩绿到金黄，造型由点到面、由具象到抽象，形成了动与静的色彩关系，不仅丰富着小城的色彩，似乎也为这座古老的小城带来了生机。

2. 城市建筑类型与建筑色彩

一个现代城市是政治、经济、文化、科技、教育、商业的中心，城市的多样功能，使城市的建筑类型多样化，从大的类型上来分，主要分为公共建筑和住宅建筑。城市建筑色彩是一个城市色彩的重要组成部分，由于城市的多

功能性，建筑本身自然呈现多种形制，加之城市文化历史文脉的延续，使城市色彩积淀为城市文化的载体，特别是一些具有悠久历史文化的古老城市对这一点体现得更加强烈。我国北京的城市色彩规划已意识到城市色彩对一个城市的重要作用，在保护古城特色与现代城市建设方面做了规划。城市中心的紫禁城和城市中的民居对于北京来说，是城市色彩与品味的重要标志，也是城市魅力的重要构成。城市中心建筑群的红墙黄瓦，是中国古代皇权与阶级等级的反映，历史的演变传承使得黄色成为中国公认的高贵色彩，北京民居的灰色调质朴、低调，与红墙黄瓦形成明显的色彩对比，高贵与朴素、华丽与内敛交织在一起。北京的城市色彩在很大程度上影响了人们的审美取向（图3-132、图3-133）。

建筑色彩作为城市色彩的一个组成部分，不仅丰富着城市色彩的内容，同时也影响着这个城市的性格，丰富着这个城市的文化。特别是一些大面积的建筑群，要注重主色调的选择，如香港理工大学的色彩就是一个例子，整体

图3-129 建筑上的图案装饰

图3-130 建筑上的图案装饰

图3-131 大自然的图案

图3-132 北京民居的色彩

图3-133 北京故宫的色彩

建筑以棕红色为主调，虽然整体建筑在不同时期完成，甚至现在还在增加建筑体，但在建筑色彩规划上却始终有一条完整的链条，这个建筑外观色彩的链条由几种不同的棕色邻近色组成，使建筑色彩整体看起来既有色彩的微妙变化，又统一在一个色系中，整体色彩稳重，建筑结构错落有致，成为香港建筑色彩的典范（图3-134、图3-135）。位于香港中环的建筑群，集中了商业区和金融区，建筑外观采取了大量的玻璃外墙，玻璃将周边环境的色彩反射在建筑上，不断地改变着建筑的色彩，使整个建筑显得活跃起来（图3-136）。

西班牙著名建筑师Santiago Calatrava所设计的瓦伦西亚艺术科学城，利用流经瓦伦西亚市的杜利亚(Turia)河床，将公园、运动场、博物馆、海洋世界、音乐厅融为一体，一连串前卫的白色楼宇倒映在如镜面般平整的碧池中，形成一个具有艺术、美感、创新的庞大建筑群，成为瓦伦西亚市新的重要观光景点，带动当地经济、旅游、房

地产等快速发展（图3-137、图3-138）。

3.5.2 室内色彩设计

生活品质的不断提升，使人们对环境的要求也越来越高，不论是公共的室内环境，还是家居的室内环境，越发强调色彩和图形的魅力，希望用色彩和图形来调整人的心理状态，这也是近年个性化室内环境设计的一个趋势。

1. 酒店、宾馆的色彩设计

在信息高度发达的今天，室内设计领域，伴随着新事物、新思想、新科技、新理念的不断产生、不断被发现，需要用新的视觉效果将它们呈现出来。在酒店整体设计过程中，毋庸置疑，色彩与图形成为酒店设计概念中的一个重要体现，呈现出现代与传统、简约与繁复、时尚与怀旧、自然与装饰相结合的多种风情。色彩与图案永无停歇地用新媒体、新技术的发展来拓宽自身的表达能力，以实现人与人之间、文化与文化之间更多的沟通与交流。

对于酒店设计，一般人总认为是整齐划一、风格统

图3-134 香港理工大学建筑色彩

图3-135 香港理工大学建筑色彩

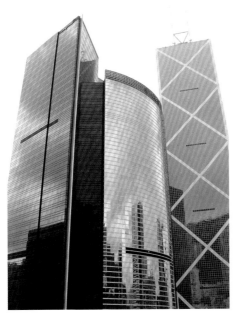

图3-136 香港建筑上的环境色

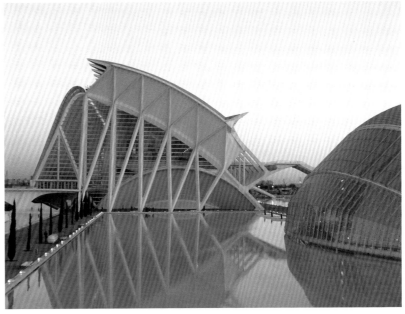

图3-137 西班牙瓦伦西亚艺术科学城

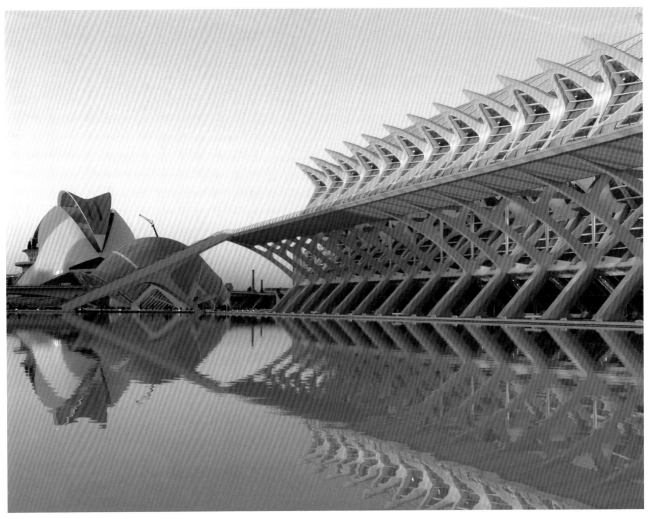

图3-138 西班牙瓦伦西亚艺术科学城

一，其实不然，在强调个性的今天，色彩始终发挥着强大的影响力，如西班牙巴塞罗那的快捷酒店（图3-139），宾馆内的绘画与地面设计独特新颖，空间环境看起来轻松、活泼、时尚。

泰国Samui岛上的Muang Kulaypan 酒店则是另一种风情，酒店的整体设计将亚洲文化和当代设计元素相混合，客房的床品设计采用扎染图案，使人有一种在朴实自然的氛围中享受现代化生活的感受（图3-140）。瑞典的一家连锁酒店Nordic Light 的设计概念也比较特别，特别是灯光图案，采用简约的方式与色彩将雪花和花朵的灵感表现在不同的空间中，这些图案照射在床品上形成一种朦胧的北欧情调，而且光线的色彩和亮度可根据客人的喜好来调整，获得不同的视觉感受（图3-141）。

酒店的设计概念对设计风格的影响是至关重要的，设计概念贯穿于整个酒店的各个设计环节之中，使酒店成为一个完整的理念表达。面料设计虽然只是其中之一，而且选择余地越来越大，但酒店的面料应用与家居面料有所不同，它应对的人群千差万别，不仅要舒适，还要包含酒店的文化等要素，这种要素从建造酒店开始，就应贯穿在酒店的各个设计环节中。面料设计师作为图像表达的实践者与探索者，在大的酒店文化背景下，根据酒店总的色彩管理系统，用同一个设计概念，进行不同方向的内容设计，经过了一次次的提取、过滤、碰撞与连接，最终才演化成为一系列的面料设计图形，甚至一个细小元素的位移、一个色彩的微妙变化、一个图形的比例大小变化都可能发展成为一个系列图形。因为这些图形是根据各个环境的不同

图3-139 西班牙巴塞罗那快捷酒店内

图3-140 泰国Samui岛Muang Kulaypan酒店客房床品设计

图3-141 朦胧的北欧情调

来进行针对性的设计，选择其中相对应的设计来应用。由于这些设计都是随着概念分析和提炼一步步衍生出来的，没有生硬虚假的形式伪装，没有牵强附会的意义捆绑，伴随着内容意义的实现，这种面料设计自然产生了非凡的视觉魅力和识别效果。如法国色彩大师、色彩教育家、现代"色彩地理学"学说的创始人让·菲利普·郎克罗的宾馆纺织品Mira-X系列设计案例，Mira-X的设计概念的艺术风格，是在追求拉丁的审美趣味上加入东方的理念，他的东方理念主要是印度和日本的文化信息，力图使实用性的设计方案融进更多地方文化的色彩。他企图通过作品表达超越自身所处的西方文化环境，通过有文化意义的织物纹饰来呈现纯艺术作品表达的境界。这一设计概念的形态灵感来源是日本木刻版画、书法形态和关于水倒影的启示，色彩灵感的来源主要是自然和人文两个领域的色彩系统。最基本的设计元素通过黑白的组合、色彩的组合变化，利用渐变、分解和重构等手段演变出丰富的色谱和图谱，不同领域的设计师在此基础上进行专业设计，虽然是不同的设计领域（图3-142～图3-144），系列中的每一个设计都有所不同，但设计中有一个主线，把它们贯穿起来，成为区别于其他酒店的面料设计，面料设计就成为酒店文化中的一个因子，同时随着酒店文化的不断发展，酒店面料也将不断地翻新与发展，但这种发展是在酒店的色彩管理系统之下来进行的，而且是有步骤地进行，一步步完成酒店的面料更换环节，使设计的生命不断地延续下去。

用不同的角度观察事物会得到不同的感受和效果。坐落在巴黎马雷区（Marais）的小磨坊旅馆（Hotel Du Petit Moulin），服装设计大师克里斯汀·拉克鲁瓦（Christian

图3-142 Mira-X系列设计

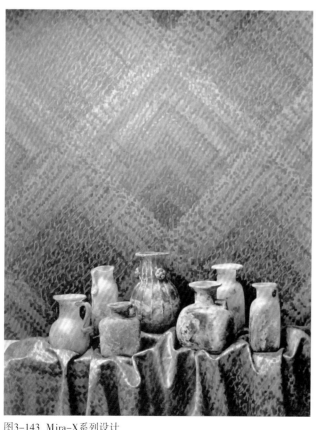

图3-143 Mira-X系列设计

图3-144 Mira-X系列设计

Lacroix）华丽无比的风格延续到了这家旅馆：复古与摩登感拼搭，色彩鲜艳、清晰、活泼、生动、大胆。如此的装饰风格大量运用了芬兰著名品牌Marimekko的花型图案，Marimekko以独特的印花、饱满的色调曾风行欧美30年，这种图案风格代表的是一种生活态度，更是时尚象征，拉克鲁瓦对这家旅馆的重新设计带给入住者的感觉不仅仅是舒适，还有一种猝不及防的幸福（图3-145、图3-146）。可见，酒店的设计概念对设计风格的影响是至关重要的。

由于概念直接影响着设计的风格，设计师的个性差异也造就了酒店风格的个性差异。德国大众汽车为其新作FOX车型作宣传，大众公司发起了一个Project Fox的活动，以位于哥本哈根市中心的HOTEL FOX为平台，召集颇具影响力的波普艺术家进行酒店、俱乐部和工作室的设计，61个不同的空间在艺术家的妙笔之下，发展出了61个不同的故事，细心地看就会发现，房间之所以显得特别，原因是来自视觉上的种种不协调——颜色、大小、距离、方向，一切都脱离现实世界，这就是以2D角度去做3D设计产生的效果。HOTEL FOX 312房间（图3-147）是来自札幌的日本插图画家Shinya Chisato设计的，他用一系列不连续但又和谐的图形元素创造了一个虚幻的世界。它们轮廓清晰，但又不单调，可爱但又不幼稚。他的作品中体现出的对称和平衡是对他家乡传统做法的沿袭。澳大利亚的Rinzen设计团队，令人吃惊的品质从他们所有类型的作品中反映出来：插图、涂鸦、时装、室内设计和音乐。在

图3-146 复古与摩登拼搭

图3-147 HOTEL FOX 312房间

图3-145 复古与摩登拼搭

他们设计的HOTEL FOX 307房间中（图3-148）出现了一个温暖而又吸引人的空间，"在森林心脏的深处，年轻的巫师在树根底部的洞穴中睡觉。他们的梦想令有趣和共生的活动在森林中生长"。302房间的主题是和谐之舵（Harmonys Helm）（图3-149），创作的主题形象为牛头和几何形，色彩采用黄色、蓝色和白色，墙面上悬挂的金色牛头和床品中的黄色牛头图案相呼应，毛巾上的蓝色牛头图案与整个空间中的蓝色相统一而又富有变化。来自德国威斯巴登的Viagrafik设计师给音乐和体育领域带来了一股新鲜的城市风格。他设计的207房间（图3-150）的主题为"Logo"，墙面的部分采用胶条来创作，"我想给这个房间加入一种粘贴胶条的感觉。我将颜色减少到黑色、白色和粉色来创造新鲜和现代感。设计非常自由，胶条的交叉和从墙上伸出的形式带来了一种有趣和混乱的感觉。"瑞士Benjamin Gudel的作品极具活力和表现力，他的绘画作品通常以手绘开始，然后用数码工具完成，他设计的506房间（图3-151）Geissenpeter，以蓝天、白云、森林、

绿草以及放羊的年轻人构成的一个自然风光作为背景，将自然的木制家具和床品中典型的北欧红色的条格图案构成一幅童话般的世界。一个普通的酒店通过艺术家快乐和自由地设计改造成了世界上独一无二的"艺术酒店"，整个宾馆设计将艺术与商业完美地结合在一起（图3-152～图3-154）。

当今，一个主题式酒店，每一个设计的环节都是传达主题信息的一个载体，从户外的公共环境到室内的产品陈列设计，主题的反映涉及建筑的色彩、材料、空间、环境、平面设计等系统。美国拉斯维加斯可谓是主题酒店的突出代表，奢华的酒店设计令人记忆深刻，每一个酒店各具特色，如威尼斯人酒店的古典（图3-155～图3-157）、马戏团酒店的变化图案、埃及酒店的华丽、BALLYS酒店的现代风格等，将主题表现到了极致的地步。

2. 室内公共环境的色彩设计

由于室内公共环境的功能不同，其色彩的运用会涉及多个方面，若要准确地运用色彩来表现室内空间的内容和

图3-148 HOTEL FOX 307房间

图3-149 和谐之舵

图3-150 HOTEL FOX酒店——207房间设计主题"Logo"

图3-151 HOTEL FOX酒店——Benjamin Gudel设计

图3-152 HOTEL FOX酒店

图3-153 HOTEL FOX酒店

图3-154 HOTEL FOX酒店

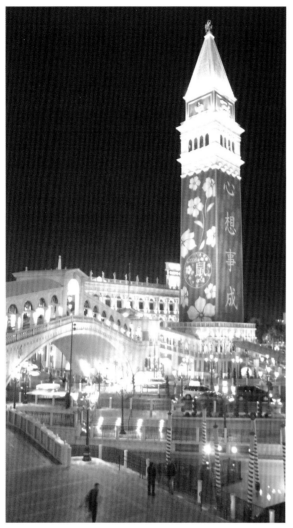

图3-155 美国威尼斯人酒店

图3-156 美国威尼斯人酒店

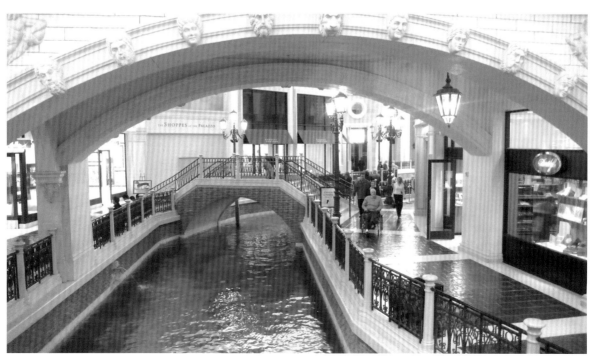

图3-157 美国威尼斯人酒店

形式，必须考虑空间内容、环境、采光等问题，更被重要的是适应人的年龄、性别、文化、传统等要求，形成公共环境色彩的意蕴美，利用色彩的独特语言方式达到室内空间的整体性及内容形式的统一（图3-158～图3-161）。

（1）办公环境的色彩设计

办公环境色彩设计是一项比较特殊的设计，是以空间、灯光、色彩、造型等构成的学术研究与应用目的相结合的设计。如何通过色彩来缓解工作人员的紧张和疲劳，保持愉悦的心情，提升办公效率，成为办公环境主色调确定的主要依据，办公环境具有越来越多的享乐味道，使原本紧张严肃的工作环境变得自由而享乐。位于东京的国际广告公司TBWA／Hakuhodo（图3-162），利用原有休闲娱乐馆的保龄球道和高尔夫球场地，进行全新的空间突破，将不同功能的空间场所交织于一体，形成了一道独特的办公室风景（图3-163、图3-164）。

（2）博物馆的色彩设计

经济的发展使博物馆的展示呈现出多种表现形式，由于博物馆的不同，借助的手段也不同，"声、光、电"以及新技术被大量采用。但色彩与光的结合十分重要，灯光与自然光的有效结合，使展品更加有光彩。如贝聿铭设计的苏州博物馆的展览空间中采用背向的漫射光，因为朝北的光线在一天中相对恒定，而在展厅外的公共环境中则是多向的采光（图3-165、图3-166）。博物馆往往还是一个城市品质的体现，因为博物馆是一个文化的载体，人们在欣赏作品的同时，也无时无刻不感受到城市文化的魅力，如法国的卢佛尔宫（图3-167～图3-169），中国的故宫博物院、苏州博物馆等，这些博物馆与建筑共生，进而体现了城市文化之美。

图3-158 芬兰Viikki教堂

图3-159 日本成田机场

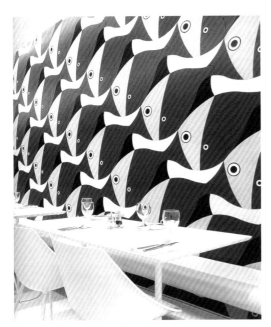

图3-160 Pierluigi Piu设计

图3-161 上海Y+瑜伽中心

图3-162 独特的办公风景

图3-163 摆放仙人掌的办公室

图3-164 长春中日交流之窗

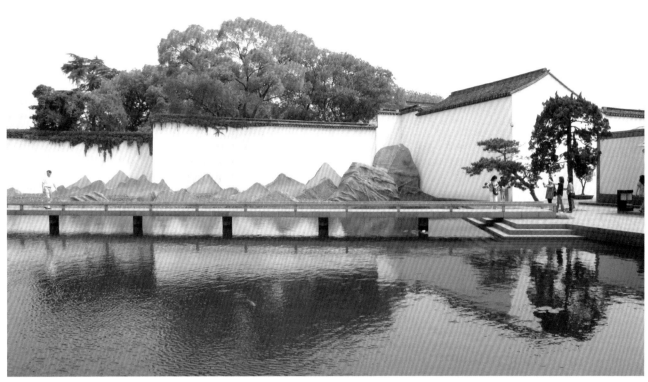

图3-165 苏州博物馆展厅外的公共环境

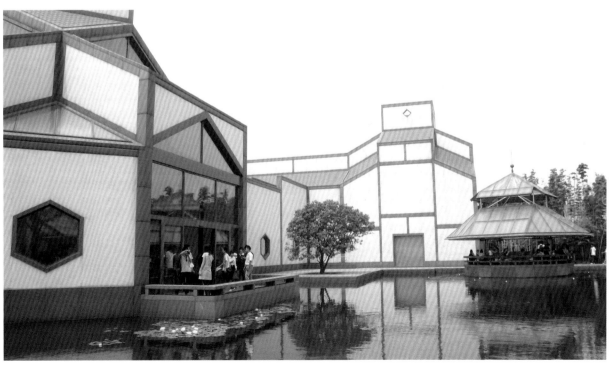

图3-166 苏州博物馆展厅外的公共环境

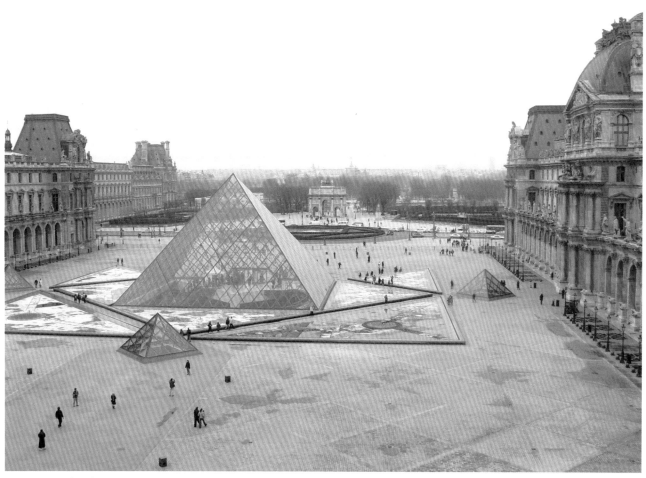

图3-167 法国卢浮宫

图3-168 法国卢浮宫

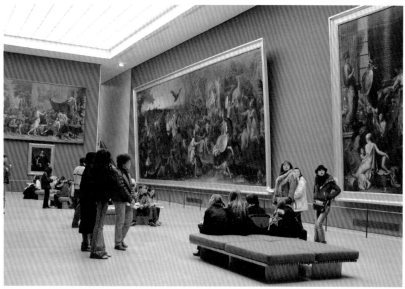

图3-169 法国卢浮宫

（3）商业空间的色彩设计

在空间的设计中，都试图利用色彩本身的特点弥补空间的不足，小的空间应该选择使空间扩张的色彩，过大的空间应该选择使空间感觉适当缩小的色彩，有助于调整和改善空间的不足。商业空间的色彩设计和消费文化与时尚观念息息相关，空间色彩的设计必须考虑流行趋势和引领潮流的时尚风格，有时会将个性与前卫的风格引入到商业空间中。在消费观念的诱惑之下，商家更注重利益的获得。当今，在享乐主义的追求下，品牌专卖店、商场、酒吧、餐厅等娱乐消费场所的色彩变得更加感性（图3-170～图3-174）。

商业空间的性质与功能各不相同，色彩设计所采取的方式与手段千差万别。Karsten Schmidt 设计的商品贸易会展台Raumlabor 的地板、墙壁以及屋顶布满的数字打印的图案，图案中的炫耀夸张与含蓄内敛之间相互作用，形成一个流动的整体（图3-175）。位于日本东京的Swarovski旗舰店是由吉冈德仁（Tokujin Yoshioka）设计的（图3-176），店面的色彩和内饰色彩形成强烈对比，店面黑色瀑布般的幕墙不仅表现出了水晶的切割技术，而且抵挡了白天自然光和夜晚耀眼的霓虹灯光对水晶的影响，从外望去，呈现出"水晶之屋"的感觉，使顾客沉浸于水晶之中。在斯德哥尔摩闹市区的快乐酒吧（Pleasant Bar）里（图3-177），自然景物与城市的完美融合，使酒吧变成了人们聚餐、娱乐的潮流天堂。

图3-170 日本亿万富翁男孩俱乐部流行服装店

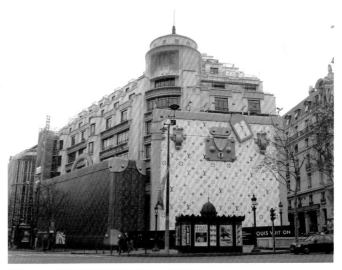

图3-171 法国巴黎香榭丽舍大街LV旗舰店

图3-172 斯图加特Projekttriangle设计

图3-173 斯图加特Projekttriangle设计

图3-174 斯图加特Projekttriangle设计

图3-175 炫耀夸张与含蓄内敛

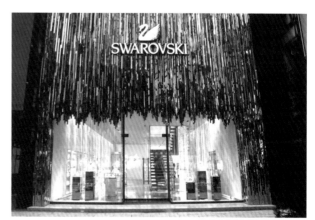

图3-176 日本东京Swarovski旗舰店

图3-177　斯德哥尔摩闹市区的快乐酒吧

3. 室内家居色彩的设计

由于生活环境的不断改善和提高，人们对家居环境的要求也越来越高。家居设计作为室内空间的包装艺术，已从简单的居住要求逐渐发展到一种对内在的品味与文化的追求。服装的流行文化发展对家居设计产生了越来越大的影响，往往服装设计在流行文化方面表现得更加淋漓尽致，这些流行文化慢慢地滴漏到流行领域的其他各个方面，因此，家居色彩已成为了人们生活空间中重要的一部分。国际家居品牌如Armani精致高雅的"无色"色调（图3-178），Missoni的彩虹般几何图像（图3-179），Versace的奢华、富贵的洛可可风格（图3-180）等都将自身服装设计中的元素解放了出来应用于家居设计中，它们在色彩、材料、比例搭配、配饰、制作工艺等细节变化方面常常为家居设计带来亮点，丰富、启发家居设计的表达方式和流行文化，使家居设计与服装设计处在同一水平线。尽管服装设计与家居设计在流行的速度、周期、环境等方面有很大的不同，但它们都是受到人的个性、职业、气质、文化等方面的影响，同样也是人的心理、生理反应的一种共

图3-180 Armani精致高雅的"无色"色调

图3-178 Missoni的彩虹般几何图像

图3-179 Versace奢华，富贵的洛可可风格

鸣、一种和谐，是提高人们生活质量的一种需求。

室内家居色彩的应用，在不同民族文化中具有不同的意义，表达其民族独特而深邃的意念。同时，经济因素对家居色彩有极大的影响，就瑞士家居的色彩而言，总体以柔和的含灰色调为主，这一点主要与他们优越的生活和平静的心态有关，较强烈的色彩较为少用，但有一个色彩较为特别，那就是红色。瑞士的国旗由红色和白色组成，红色在纺织品中得到了充分体现，各种档次的纺织品都有红色的大量使用（图3-181），红色在中国意味着权力和财富，而在瑞士则传递着热情和积极，红色已在瑞士深入人心。无论是柔和的灰调色彩，还是亮丽的红色，都传递着瑞士人的生活品位和文化蕴意。

人们常常将一组相关或成组、成套的事物称为系列，把若干这样相关联的事物组合成一整套，就称之为配套。在家居色彩配套中，包括墙面、家具、家用纺织品、家居饰品、地面等诸多方面的设计，表达的是一种将事物联系起来去解决现实问题的观念，局部和整体是不可分割的"人造环境"的体现（图3-182、图3-183）。家居色彩的配套主要体现在两个方面：

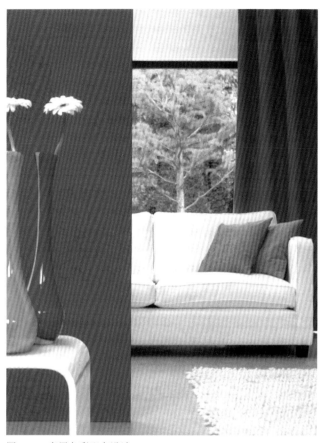

图3-181 家居色彩配套设计

图3-182 家居色彩配套设计

图3-183 家居色彩配套设计

（1）家居色彩配套法

通常情况下，家居色彩设计必须有一个基调，基调的色彩来自于家居空间中的物品，家居色彩的基调是室内家居环境因素协调的主要手段，同时，它是各个物品色彩组合的基础，也是家居色彩的灵魂。由于材料、工艺、肌理等的差别，色彩也会随之产生变化，形成一定的对比情趣，构成家居整体效果的统一和丰富变化（图3-184～图3-186）。

（2）家居纹样配套法

在家居环境中，将同一题材或同一主题的纹样运用到不同的家居空间中，如墙面、家具、家用纺织品等方面，使各个物品之间相互呼应，相互协调。同样的纹样题材，有时尽管它们在纹样的构成、构图方式和制作手法上不尽相同，但由于题材本身的独特性及各单件设计题材的一致性，从总的室内空间的角度来看，还是具有协调配套感的，可实现变化中的统一（图3-187、图3-188）。

在家居色彩配套的过程中，更多地是想要表现出设计的个性与文化，在追求整体家居色彩配套的过程中，由于居室功能不断细化，居室环境基本划分为几个不同的区域：卧室、客厅、餐厅、书房、浴室等，这些区域因其功

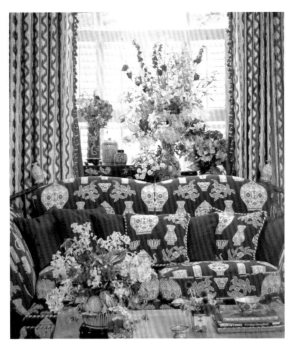

图3-184 家居色彩配套设计

图3-185 家居色彩配套设计

图3-186 家居色彩配套设计

家居纹样配套设计

家居纹样配套设计

家居纹样配套设计

家居纹样配套设计

图3-187 家居纹样配套设计

图3-188 家居纹样配套设计

能不同而使得作用也各不相同。因此，大家居环境中的小空间设计成为了一种设计潮流，研究家居中的不同空间的色彩需求，更加体现了色彩文化与人之间的沟通。

1) 卧室色彩

卧室作为家居中的重要一部分，是人休息的场所，人生的1/3时间在此度过，同时，睡眠又是人生命中最重要的休养生息的环节，很多国家成立有专门的睡眠文化研究会。我们祖先对卧室的大小、高矮都早有研究，认为卧室不可过高，过高则阳盛，气不易聚，则神散而不安，过低则阴盛，气不通畅，气则难安，应该阴柔适度，神方可安。古人对居室空间尺度有一套十分讲究的专业要求。可以通过色彩来解决补气过聚、过散的问题。因此，

对于卧室氛围的营造，一切都必须是温柔的、柔软的、母性化的。卧室中的用品，不管是色彩、花形还是装饰，包括饰物都应该以柔润为主，切忌"利"与"躁"，要体现"圆"与"融"（图3-189）。

由于人有各方面的差异，浪漫甜蜜的年轻人卧室，高雅稳重的中年人卧室，安宁平和的老年人卧室，活泼快乐的儿童卧室，不同的人需要不同的居住环境，要根据居住者的性别、年龄等不同，有针对性地选择色彩设计，才能营造出合适的卧室空间，让人享有甜美的睡眠（图3-190～图3-196）。

2) 客厅色彩

客厅可谓是家的头面，是打开大门后的第一眼印象，

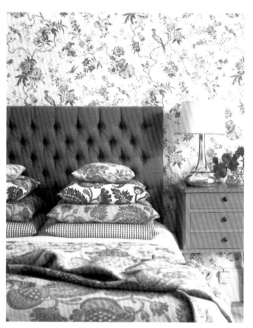

图3-189 卧室色彩

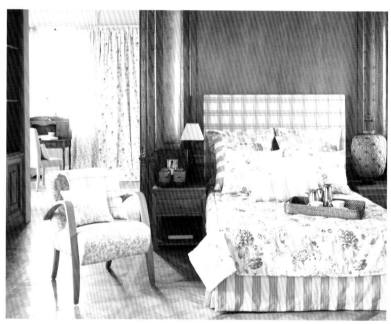

图3-190 卧室色彩

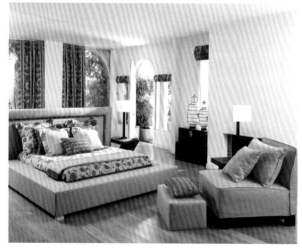

图3-191 卧室色彩

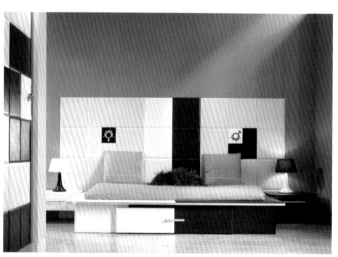

图3-192 卧室色彩

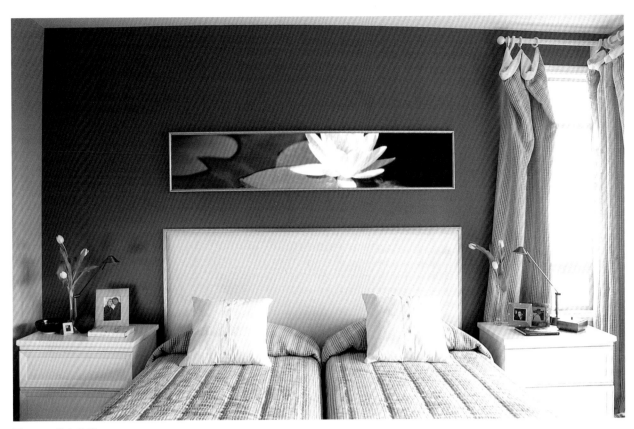

图3-193 卧室色彩

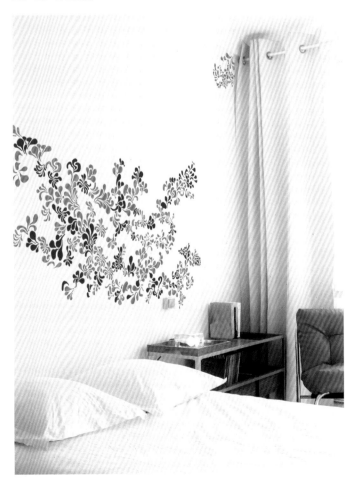

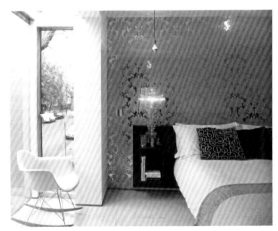

图3-195 卧室色彩

图3-194 卧室色彩

图3-196 卧室色彩

是家人朋友聚会的重要场所，也是居家生活的重要起居空间。巧妙地运用色彩，体现出主人的生活情趣，营造出轻松、愉悦的整体氛围，随意而不随便，要有物我一体的超然的感觉，所以要大气而不拘泥于细节，还要有画龙点睛之笔（图3-197～图3-200）。

3）餐厅色彩

餐厅在家居中应该是一个让人最有食欲的地方，同时，也是全家人聚集的地方，餐厅自然也就成了情感交流的场所。即使就是简简单单的一块台布，有时也能起到很大的作用，因此，温馨、愉悦是餐厅布置永恒不变的主题。通过餐厅所配备的用品色彩以及餐厅周边环境的色彩及饰品，可以很好地为餐厅增添光彩，调节人的心情（图3-201～图3-203）。

4）书房色彩

在当今的竞争时代，对知识的要求不断提高，为了不断充实自己，忙碌让家也难逃与工作相关的属性。但家毕竟是家，不管在家中学习或工作，通过色彩设计都可以打造出其他地方不可比拟的书房空间。对于书房来说，安静平和、不受外界干扰是对它的基本要求，和谐而不刺激的色彩可以让浮躁的心得到安定，为了调节书房的氛围，可以运用一些独特的图案和饰品，比如印有汉字图形的窗帘、科幻感的图案、科技型的饰品等，给房中人带来更多的启迪和更大的想象空间以放松心情。整体书房的色彩需要仔细地把握，否则，书房很可能变得沉闷，变成让人打瞌睡的场所（图3-204、图3-205）。

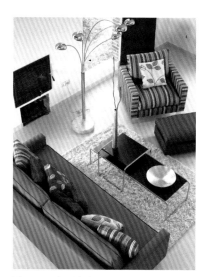

图3-197 客厅色彩

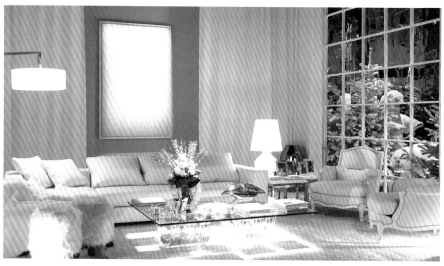

图3-198 客厅色彩

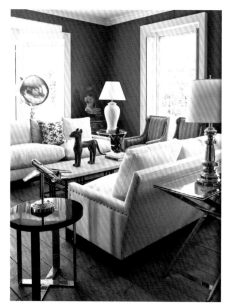

图3-199 客厅色彩

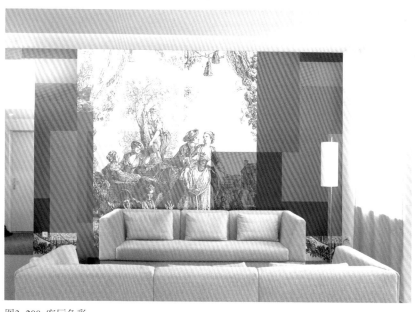

图3-200 客厅色彩

图3-201 餐厅色彩

图3-202 餐厅色彩

图3-203 餐厅色彩

图3-204 书房色彩

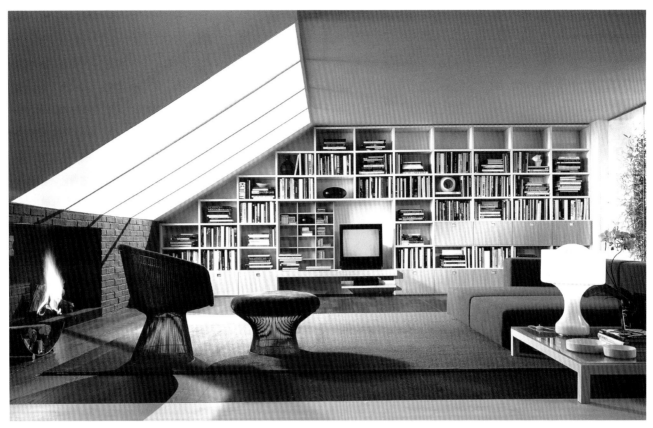

图3-205 书房色彩

5）浴室色彩

功能单一的浴室已成为家庭生活中极其重要的一部分，对于浴室色彩，长久以来认为白色是最适合的。观念的更新，打破了固有的认识，浴室的色彩发生了很大的变化，从色彩、材料、造型等各个方面都体现出了现代人追求健康、强调生机的愿望，浴室同样成为家居文化的极好体现（图3-206～图3-209）。

3.5.3 课题作业

1. 收集自身所在城市的建筑图片资料并分析其城市色彩特点。

2. 选择北京（或一级城市）或省会城市白领阶层人群，设计一组家居色彩配色方案。

（1）课题目的

通过本章节的学习和作业，了解色彩在环境中的重要性，无论是一个城市的色彩，还是一个产品的色彩，要学会通过观察、收集、分析等手段，以人与环境为出发点进行色彩设计，为今后色彩设计课程奠定基础。

（2）课程知识点

1）色彩地理学的概念：色彩地理学是法国色彩大师郎科罗教授独创的学说，他的研究方法基本可以概括为选址、调查、测色记录、取证、归纳、编谱、小结等一系列步骤。从地理、习俗、文化等多角度来审视、考察和研究色彩及其相关问题。

2）家居色彩配套设计：由材料、花形、色彩、工艺、款式等要素组成，表达出将事物联系起来解决现实问题的一种观念，最大限度地满足人们精神与心理的需求。

（3）课题要求

作业1需要收集大量城市景观图片进行色彩分析，阐述这些作品的色彩组合，主调色、辅助色、点缀色的构成状况；作业2根据文化背景、职业、年龄、收入等因素选择家居色彩搭配练习。

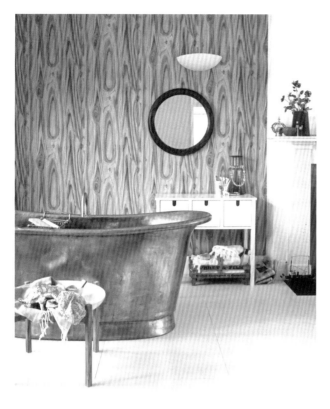

图3-206 浴室色彩

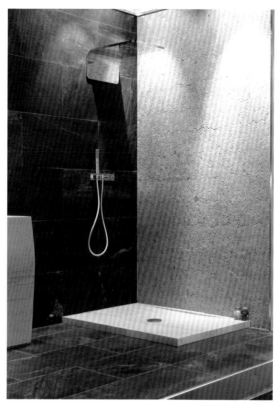

图3-207 浴室色彩

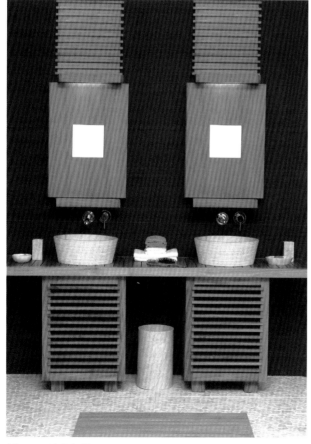

图3-208 浴室色彩

图3-209 浴室色彩

参考文献

[1] 辛华泉，张柏萌. 色彩构成. 湖北美术出版社，2003，7.

[2] 赵云川，安佳. 色彩归纳写生教程. 辽宁美术出版社，2002，2.

[3] 邱蔚丽. 设计色彩. 上海美术出版社，2006，8.

[4] 张宪荣，张萱. 设计色彩学. 化学工业出版社，2003，8.

[5] 章莉莉. 设计色彩教程. 上海书画出版社，2005，6.

[6] 小池千枝. 服装设计学. 美工图书社.

[7] 宋建明. 色彩设计在法国. 上海人民美术出版社，1999，4.

[8] Kodansha. Hanae Mori Style. International Ltd，2001.

[9] Lisa Lovtt-Smith. the Fashion House. London，1997.

[10] Fritz Von Der Schulenburg. Blue & White Living. Collins & Brown Ltd，1998.

[11] From Head to Toe，Sandu Publishing，2009.

[12] Bradley Quinn. Textile Designers. King Publishing Ltd，2009.

[13] Marshall Cavendish. China Red. 2008.

[14] Charlotte Abrahams. Tapete. Callwey，Munich，2009.

[15] Claire Wilcox，Valerie Mendes and Chiara Buss. The Art and Craft of Gianni Versace. London，2002.

[16] 新视觉. 2008.

[17] FRAME. 2008.

[18] COLLEZIONI.

[19] 法国巴黎家居装饰博览会-MAISON & OBJET.